序言

我們的周圍環繞著光線與色彩,很難想像沒有它們的世界。陽光和月光以不同的方式照耀同個世界,隨著時間、場所變化的光創造出五顏六色。

閱讀本書之前,請先觀察看看這一頁的紙張和顏色。除了黑白之外,還有看到其他顏色嗎? 如果要用顏料填上映入我們眼簾的顏色,您會發現其實很難把紙張和文字的顏色單純分成黑或白,而且紙上的陰影帶著些微的灰色。

愈是了解創造出色彩的光線和各種色調,觀察世界的視野就會愈加豐富多彩,而且蘊含五顏六色的繪畫可說是比文字更出色的語言。希望各位發現美麗色彩的同時,也能開心地上色。

Rino Park

Facebook : facebook.com/rinotunadrawing

Instagram : @rinotuna

CONTENTS

PART 00

INTRO

1_ 觀察、解析、重現

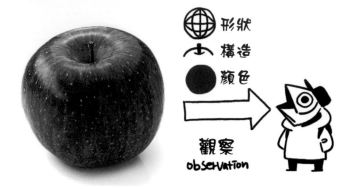

人類藉由觀察掌握視覺資訊。
觀察目標的形狀、構造、顏色、材質和人眼所見的一切都是**視覺資訊**。
反覆觀察愈久，獲得的資訊愈多。

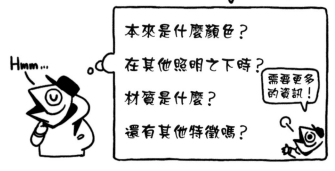

我們的大腦會解析從觀察目標獲得的資訊。被記住的資訊經過簡化，簡化過的資訊則會被符號化，儲存下來。(ex.蘋果是紅色的。)
視覺資訊愈多，記得的細節愈多。

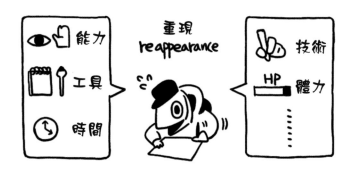

從視覺上重現視覺資訊。
重現方法十分多元，例如圖畫或造型等等。
重現的時候，需要資訊等充分的準備內容，有時也會加入有創意的主觀意見。

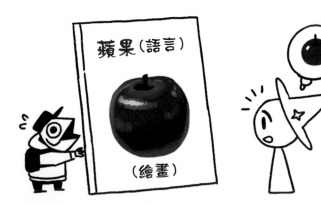

經過此過程的完成品便是**繪畫**，繪畫又可以傳遞資訊給其他觀察者。
完整重現正確資訊的繪畫是比語言更有力的溝通方式。

2_光與顏色的符號化

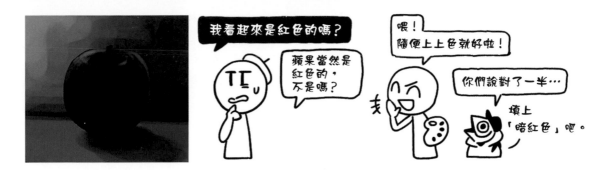

和形狀、構造或模樣不一樣的是，**顏色**是觀察者所感受到的主觀感覺，因此經常導致視錯覺。

譬如說，「蘋果是紅色的」，這個資訊非常主觀、片面。

事實上，純紅色的蘋果很少見，蘋果紅只是一種被符號化的資訊。

為了填上寫實的顏色，我們有必要了解讓顏色顯現出來的**光**。

光是一種物理概念，所以很難靠直覺來觀察，但是光會產生顏色的原理是很重要的知識。

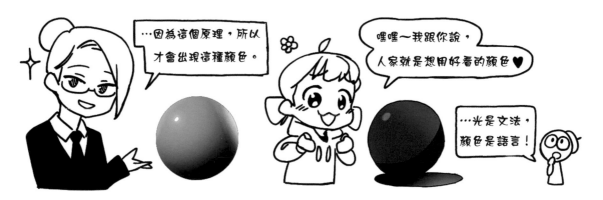

不過，顏色扮演了溝通語言的角色，所以就算顏色不夠客觀正確，也依舊具有魅力。

因此，以光產生的正確顏色為基礎，結合主觀的創意上色的話，便能呈現出好看的顏色。

3_研究光與顏色的畫家

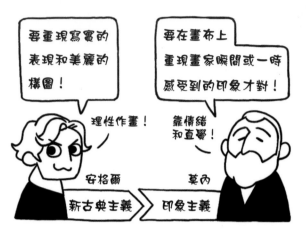

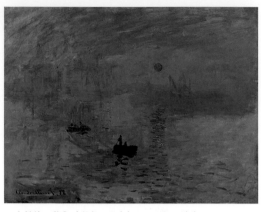

—克勞德·莫內〈印象·日出〉，1872年，油畫

長久以來，畫家運用色彩的哲學與方式不斷變化，愈來愈多元。

新古典主義畫派嘗試用繪畫表現啟蒙思想，極度強調生動感與寫實感。

相反地，印象畫派表現的是個人的直覺印象，並透過主觀性與相對性奠定了當代藝術的基礎。

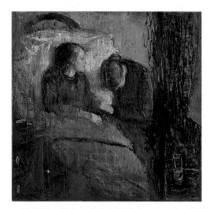

—愛德華·孟克〈病中的孩子〉，1886年，油畫

發展至當代藝術後，表現方法更加多元，目的在於重新詮釋的上色也是一種選擇。表現主義試圖用強烈的顏色表達興奮，用陰鬱的顏色表現絕望。經歷過這個時期後，更加強調顏色的主觀性。建議各位上色的時候，也把光和顏色想成一種素材，多多思考要用什麼方式上色。

因為不是上色上得好就可以！

4_應該要上什麼顏色？

跟手繪相比，電繪上色法的選色和混色過程自由許多，
所以上色方式和風格也是多到數不清。我們應該採用哪種上色法呢？

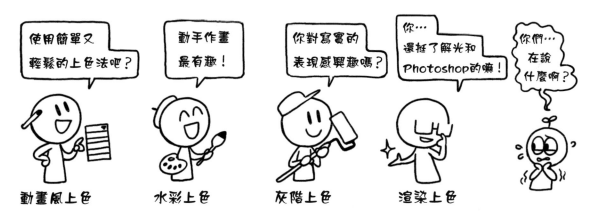

動畫風上色　　　水彩上色　　　灰階上色　　　渲染上色

不管採用什麼上色法，都應該思考看看要怎麼表現事物。
簡單華麗的感覺或寫實深刻的表現等等，主觀符號決定了畫作的呈現方式。
每種上色法適合表現的氣氛都不一樣，所以沒辦法套用公式。

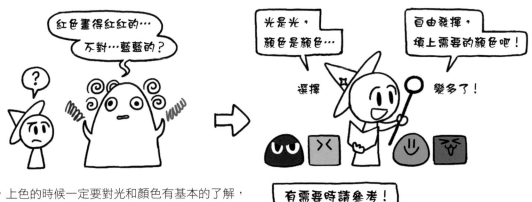

不過，上色的時候一定要對光和顏色有基本的了解，
所以本書將會提到上色時必須了解的各種概念。

PART 01

什麼是光與
顏色？

2. 光的三原色與加色法

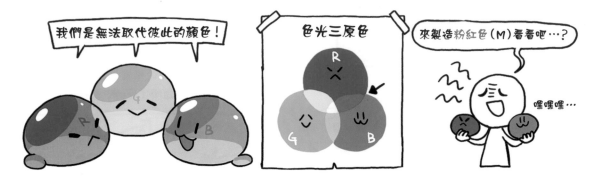

三種彼此獨立的純色（紅、綠、藍）叫做色光三原色。
若將這三種顏色的光調整得恰到好處，就能創造出人眼可見的所有色相的光。

混合愈多種顏色的光，進入眼睛的光的強度會逐漸加強，看起來愈明亮。
色光的混合過程被稱為**加色法**。

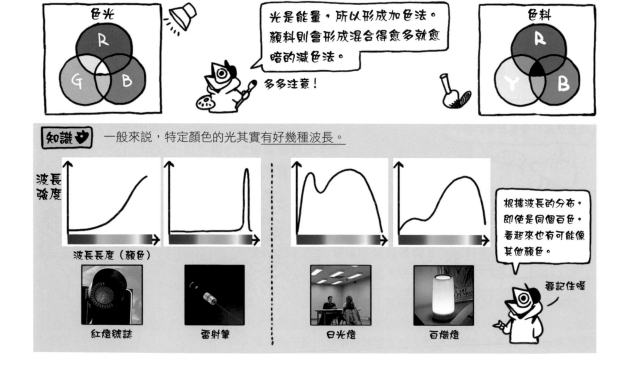

3 . 感知到光是顏色的過程

各種顏色的光，也就是**可見光**會隨著波長的長短呈現不同的**顏色**。

那麼，我們的眼睛是怎麼區分波長的差異呢？

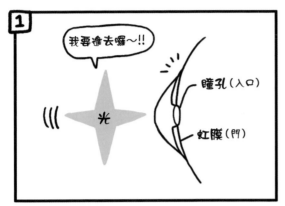

光線到達我們的眼睛之後，會經過瞳孔抵達視神經。

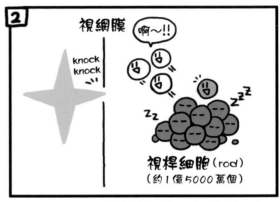

抵達視網膜的話，光會刺激視桿細胞和視錐細胞。視桿細胞能感應到**光的強度**（明暗）。[1]

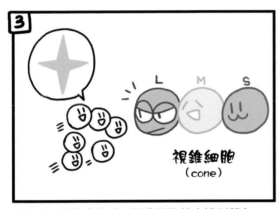

感應到足夠的光線時，視錐細胞就會辨別**顏色**。

各個視錐細胞根據光的波長產生反應。

最後**大腦**會將接收到的資訊轉換為**顏色**。

也就是說，所謂的顏色是大腦感受到的合成過的主觀感覺。

記住！

1）視桿細胞要感應到充足的光，視錐細胞才能辨別清楚顏色。所以當我們在黑暗中的時候，分不太出來顏色。

2）假設此時看到的是純黃色的光。

2_顏色（color）

1. 什麼是顏色？

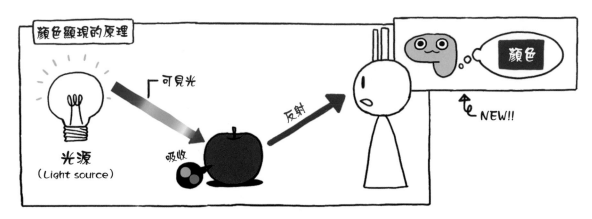

字典中的顏色定義為，透過光的吸收和反射而顯現的物體明暗，或是泛指色調等視覺要素。

此外，如果先理解前面提及的**光**，再看這篇的話，就能糾正以下的錯誤。

▶顏色不是物體本身就有的嗎？

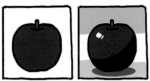 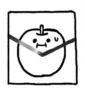

▶顏色是真實的客觀存在嗎？

顏色不是物體本身的性質，而是視覺系統隨著光線條件改變感知的主觀感受。

2. 色料三原色[1] 與三種屬性

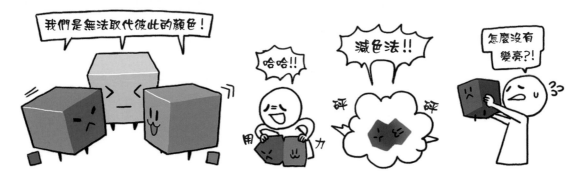

如同色光三原色，**顏色**也有彼此關係獨立的三種純色，我們稱之為色料三原色。色料三原色也能調配出所有的**色相**，但是和光線不一樣的是，色料三原色採用的是**減色法**，所以會愈來愈暗。

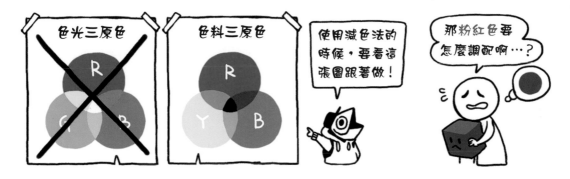

我們可以利用色料三原色的組合，調配出所有「**色相（hue）**」，但是無法只用色相調配出所有的**顏色（color）**。

每種顏色的三大屬性都不一樣，分別是**色相**（hue）、**彩度**（saturation）和**亮（明）度**（brightness、value）。所以為了調配出想要的顏色，必須了解該顏色的色相、彩度和亮度。

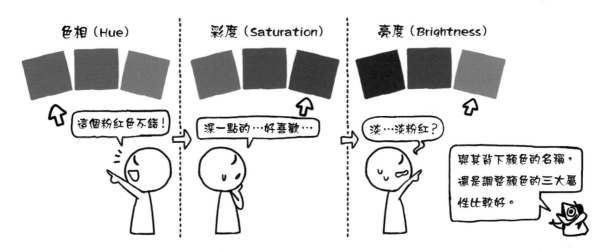

1）使用了傳統的上色規則 RYB 色彩模型。印刷業普遍使用 CMYK 色彩模型。

2-1. 色相（hue）

像是紅色、藍色這樣分開來稱呼的**顏色名稱**，通常指的是顏色屬性中的**色相值**。有時也會用形容亮度或彩度的單字來稱呼顏色，例如亮黃色或鮮紅色。部分色相的名稱又會根據彩度或亮度改變。（ex. 棕色＝暗橘色）

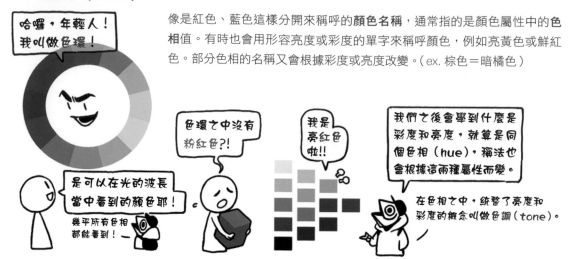

2-2. 彩度（saturation）

顏色的**色相**愈鮮明、愈純，**彩度**就愈高；某些顏色的色相愈是不清楚，彩度就愈低，所以彩度是相對的。
完全沒有色相的黑色、白色和灰色則叫做無彩色。

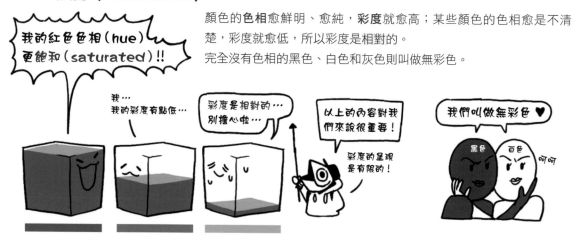

2-3. 亮（明）度（brightness、value）

① 亮度（brightness）

亮度是區分特定色相的明暗的屬性。
亮度愈亮，顏色愈接近白色；反之，亮度愈暗，愈接近黑色。
光是讓物體變亮的能量，
所以顏色受到的光線影響愈大，亮度就愈高。

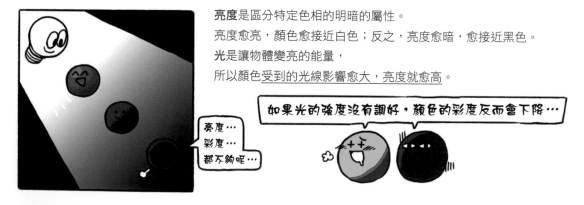

2-4. 明度（value）

談到顏色亮度的時候，偶爾也會提及另一種概念的**明度**（value）。

在色料三原色之中，就算是彩度、亮度值都一樣的顏色，其亮度也會根據色相看起來不一樣。

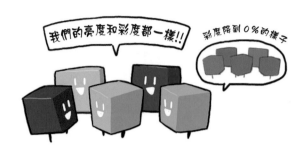
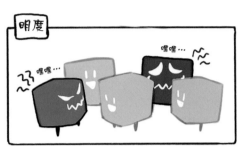

想要把顏色的亮度轉換成數值的時候，無論亮度值是多少，都可以檢視根據顏色的三種屬性（色相、彩度、亮度）顯現的顏色最終亮度，將顏色的亮度轉換成**明度**。

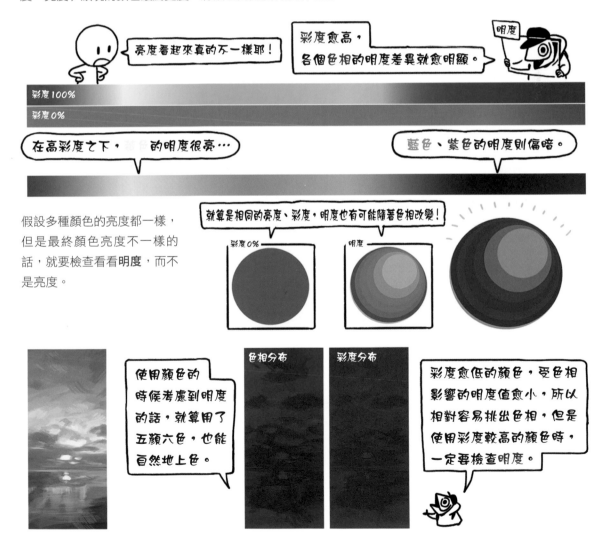

3_電繪上色注意事項

前面我們提過光和顏色,並且學習了加色法和減色法。現在來看看這些混色法的示範吧。

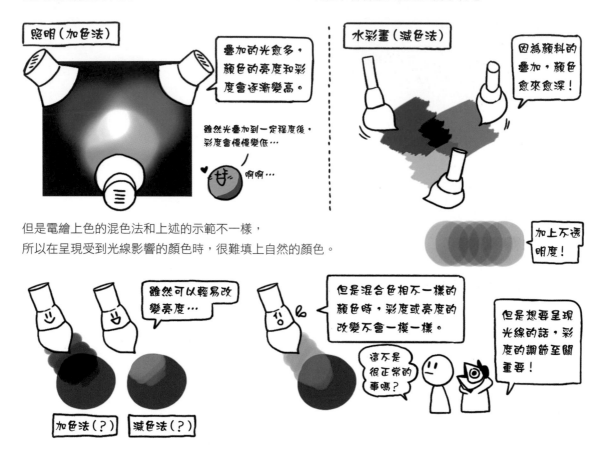

但是電繪上色的混色法和上述的示範不一樣,
所以在呈現受到光線影響的顏色時,很難填上自然的顏色。

變更Photoshop這類電繪軟體的設定,就能改變混色演算法並上色。

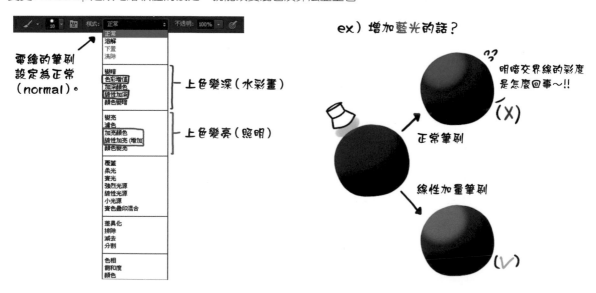

▶ 紅外線和紫外線是我們看不到的範圍嗎？

一般來說，人類的視覺系統可以區分約一千萬種以上的顏色。人類經由三個視錐細胞區分顏色，擁有四色視覺（tetrachromacy）的動物可以區分的顏色則比人類更詳細。

但是除了部分靈長類動物之外，大部分的哺乳類都分不清紅色和綠色。不過，在其他非哺乳類的動物之中，也有很多動物擁有四色以上的視覺。昆蟲可以看到紫外線，蛇可以間接看到紅外線。口蝦蛄則是以擁有十六色視覺的生物聞名。

▶ 顏色和語言的關聯

前英國首相威廉・格萊斯頓（1809～1898年）是有名的書蟲，特別喜愛希臘人荷馬。

格萊斯頓在拜讀荷馬的作品時，發現了有趣的事實，那就是荷馬的作品當中一次也沒出現過「藍色」。他的結論是，荷馬和其他古代希臘人都是色盲。

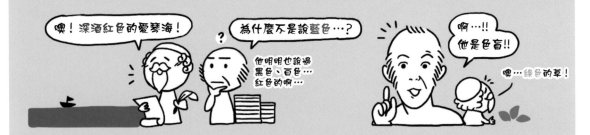

其實這是因為在古希臘時代沒有藍色這個單字。古代文書中，先有黑色、白色、紅色、綠色和黃色，之後才出現藍色這個顏色名稱。不是沒有藍色，而是無法「區分」藍色。

事實上，非洲的辛巴族（Himba）有一套與眾不同的黃色、綠色和藍色稱法，所以他們能輕易區分我們分不出來的顏色，但是分不出我們能區分的顏色。

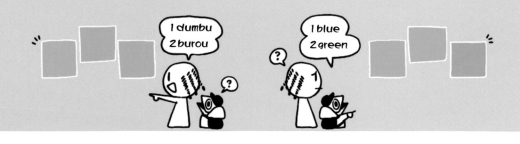

PART 02

光

1_光與顏色的基礎練習

1. 光對顏色的影響

我們之所以能用眼睛看到世上萬物、區分顏色，都是因為**光**（光源 light source）的存在。

在沒有光的世界，不僅看不到物體的顏色，就連形狀也沒辦法用眼睛辨別。

上一章我們學到了何謂光和顏色，現在要來了解光會對顏色造成什麼影響。

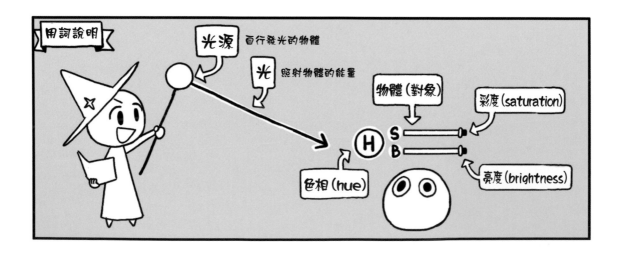

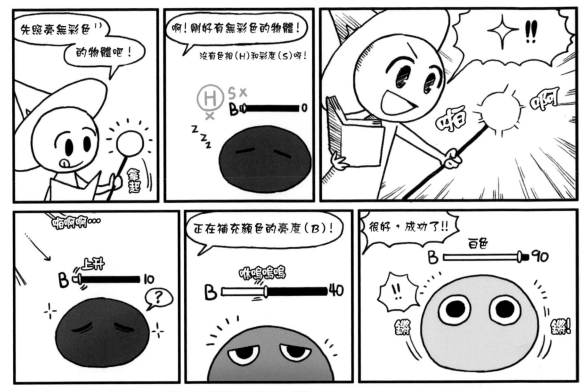

1）無彩色：沒有色相（H）值，所以也沒有彩度（S）值的顏色。

當光線碰到欲觀察的物體，且物體**反射**波長的時候，物體的顏色**亮度**會變高。

光線碰到物體後，明亮反射的部分是亮部；光線沒有碰到物體，黑暗的部分是陰影。

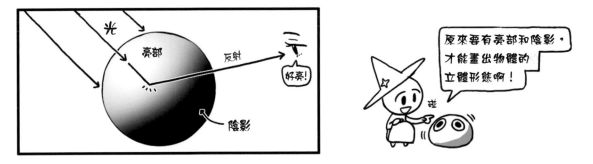

所有物體都會吸收特定波長的光，無彩色中的**黑色**會吸收掉所有波長，所以不會反射光，亮度也不會變高。反之，白色可以反射所有波長。

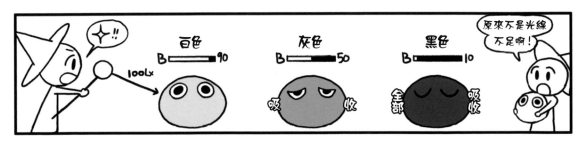

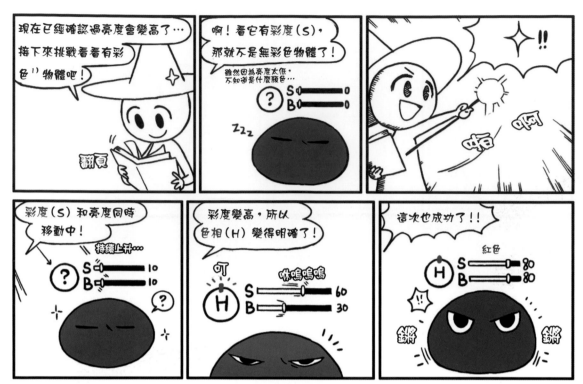

1）有彩色：擁有特定色相（hue）的顏色，根據色相的鮮明程度決定彩度（saturation）。

當適量的光線抵達非無彩色的物體時，物體可以吸收特定波長，反射特定顏色的波長。
此時被反射進入我們眼睛的光便成為**顏色**，顏色的**色相**愈鮮明，**彩度**愈高。

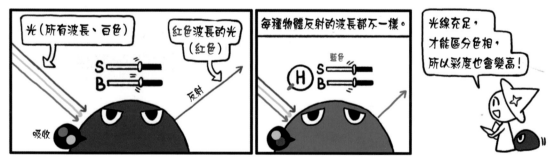

此外，物體能反射的特定波長有限，所以就算光線再強烈，有些物體的彩度也不會變高。
這種顏色又被稱為低彩度顏色，無彩色也屬於低（無）彩度的顏色。

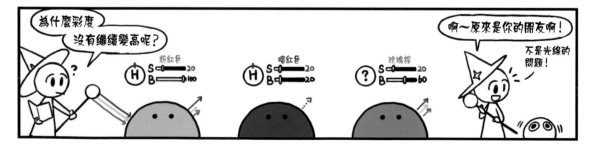

那我們來總結一下到目前為止經歷過的旅程吧？

靠過來…

揮動！

等一下！

光和顏色的關係是基礎知識，非常重要，仔細了解有助於理解後面的內容！

基本用詞或原理等等…

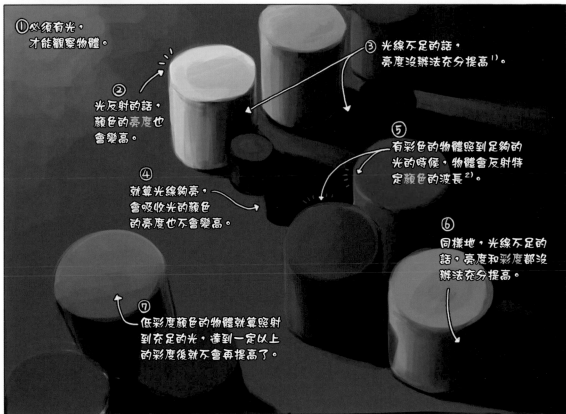

① 必須有光，才能觀察物體。

② 光反射的話，顏色的亮度也會變高。

③ 光線不足的話，亮度沒辦法充分提高[1]。

④ 就算光線夠亮，會吸收光的顏色的亮度也不會變高。

⑤ 有彩色的物體照到足夠的光的時候，物體會反射特定顏色的波長[2]。

⑥ 同樣地，光線不足的話，亮度和彩度都沒辦法充分提高。

⑦ 低彩度顏色的物體就算照射到充足的光，達到一定以上的彩度後就不會再提高了。

1）這個叫做陰影。
2）這個叫做反射光。

先前說過要有亮部和陰影，才會產生立體的形態…

沙沙
沙沙…

好！這樣的話，之後也…嗯??

嚼
嚼

呃啊!!我的光產生色相（H）了啦!!

啪啊

呃

下一頁繼續！

2. 光的顏色引起的物體顏色變化

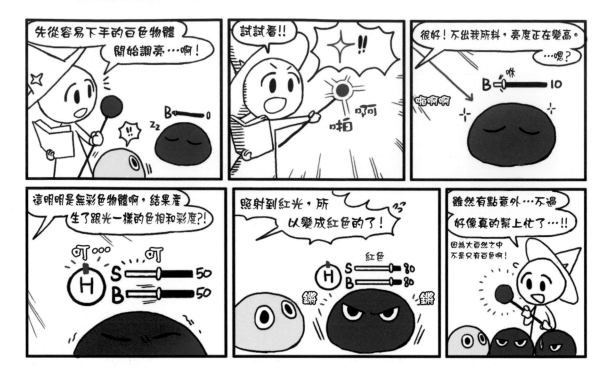

所有波長強度完全相同的光會根據加色法，呈現白色（無彩色）。

但是特定波長（ex.紅色）範圍較長的光會根據波長，呈現特定顏色（紅色）。

所以，有彩色的光的強度比其他波長相對弱，無法完全照亮物體的顏色。

物體所呈現的顏色受光源影響，所以物體的顏色會跟著光源（光）的顏色改變。

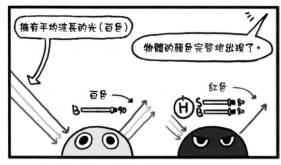

在無彩色光之下，物體的顏色會完整地被反射出去。

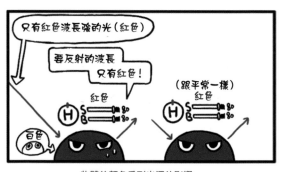

物體的顏色受到光源的影響。

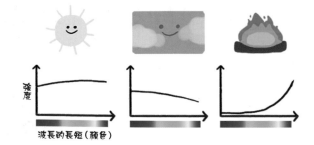

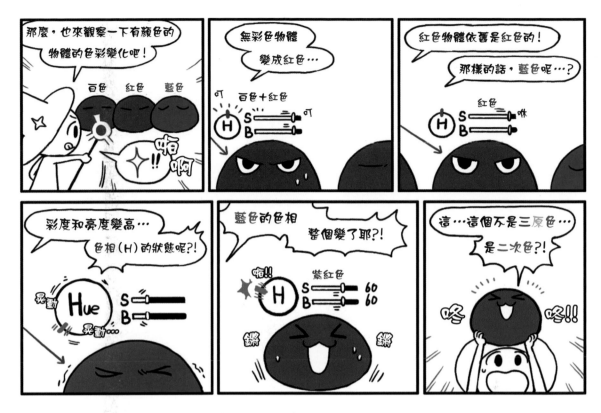

那麼，特定顏色的光被有彩色物體反射的話，會變成什麼顏色？

每個物體能反射的特定顏色都不一樣。光的波長夠強的話，會反射出鮮明的顏色；波長不足的話，便會反射出淺淡的顏色（低彩度、低亮度）。

所有波長強度都一樣的白光可以呈現出物體原本的顏色，但是有彩色光（只有特定波長強的光）無法充分照亮物體，或是會改變物體的色相。此時，色相會根據**加色法**產生變化。

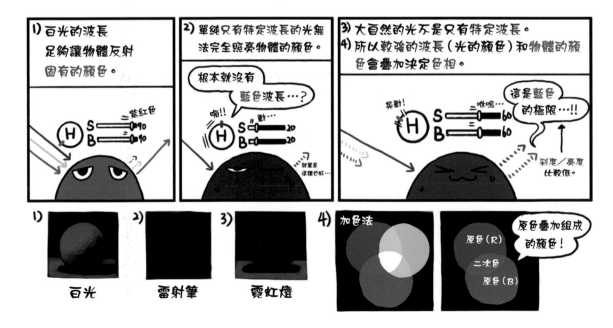

從色環理解色相

我們已經了解過光的顏色會使物體的**色相**（hue）改變的理論，但是色相不是光的屬性，而是**顏色**（color）的屬性，所以很難靠直覺來理解色相的變化。不過，我們可以透過**色環**來觀察色相的變化。

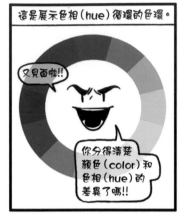

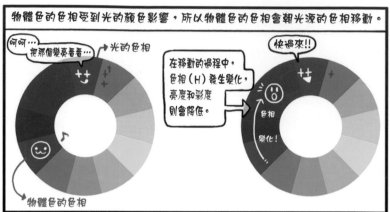

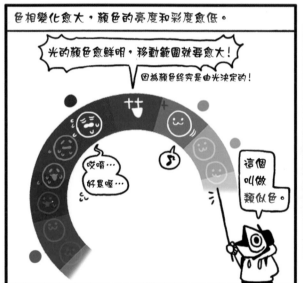

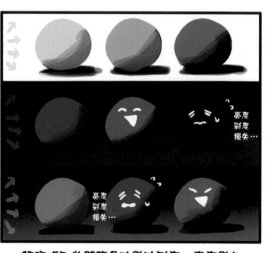

隨照明和物體顏色改變的彩度、亮度變化

在物體顯現顏色的過程中，物體反射特定波長的光的同時，會**吸收**剩餘的波長。
譬如說，白光碰到青綠色物體的話，物體會吸收紅色波長，
其他的藍色、綠色波長則會被反射並呈現青綠色。
所以照到沒有藍色、綠色波長的紅光時，青綠色物體吸收光線後，看起來非常暗。

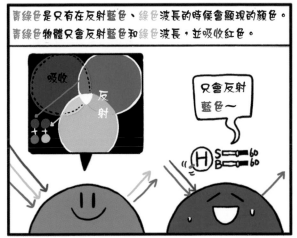
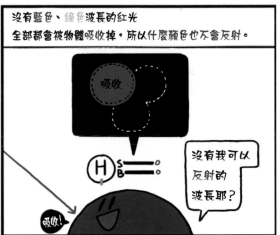

用色環來解讀的話，那便是在色相變換的過程中，物體原本的彩度和亮度全部都消失了。

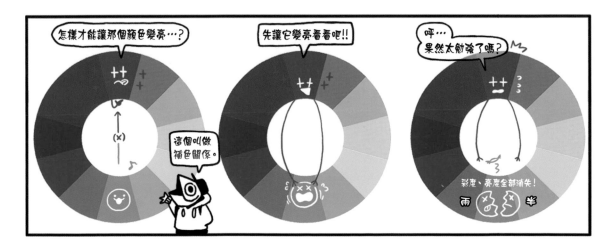

3. 範例－光引起的物體顏色變化

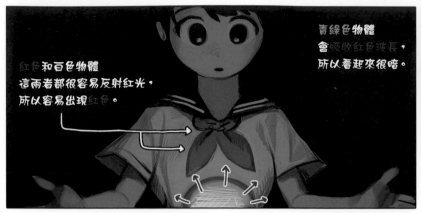

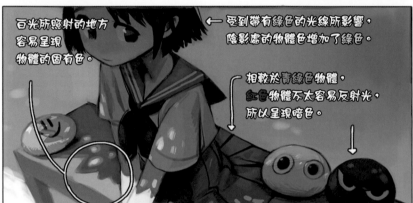
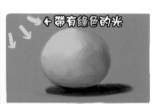
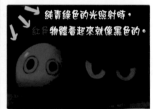

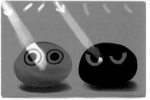

由於還使用了大自然中不存在的人工光（只帶有特定顏色的波長的光），所以跟實際能觀察到的顏色可能還是會有些許的差異。

題目的答案在本頁下方！

> 請作答填空題。

Q1. 根據不同的光線 ☐，光會呈現多種顏色。

Q2. 物體會 ☐、☐ 光源散發的光，顯現出物體色。

Q3. 無彩色物體照到光的話，物體的 ☐ 會變高。

Q4. 有彩色物體的顏色照到的光愈強烈，☐ 和 ☐ 愈高。

> 請從下列中選出白色物體。

Q5.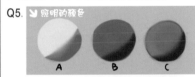

Q6.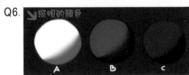

Q7.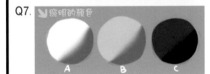

Q8. 紅色物體照到黃光時，物體會呈現什麼顏色？

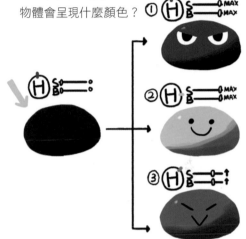

Q9. 青綠色物體照到紅光時，顏色不會改變。請問這是為什麼？

① 因為青綠色加紅色的話會變暗。
② 因為觀察者的心理因素。
③ 因為物體吸收所有波長後，沒有可以反射的波長。
④ 因為紅色是暖色，所以無法照亮冷色。

解答 Q1)波長 Q2)吸收、反射 Q3)亮度 Q4)亮度、彩度
Q5)Ⓐ Q6)Ⓑ Q7)Ⓑ
Q8)③ Q9)③

下一頁繼續！

2_照度

1. 光度、照度、亮度

光的強度應該怎麼說呢？光的強度叫做**光束**，從光源朝特定方向照射的光線強度叫做**光度**，顯示物體的某個表面照射到的光線強度數值則叫做**照度**。（單位：Lx）

照度會影響從物體反射進人眼的光量（**亮度**），我們所認知的顏色會隨著亮度改變。

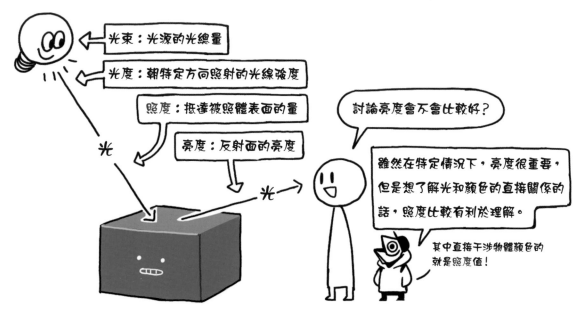

為了呈現完整的顏色，物體需要適量的照度。照度太低的話，顏色不易顯現；
反過來說，照度太高的話，物體的固有色也很難顯現。

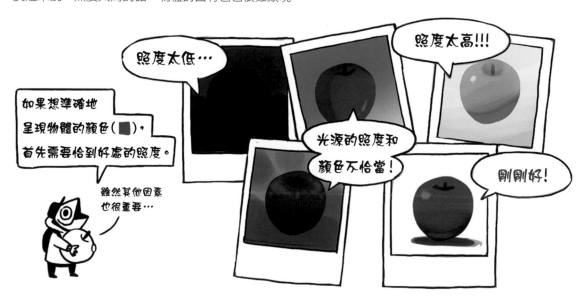

2．照度對顏色的影響

我們已經學過光是能量，所以光照射到物體的話，亮度和彩度會提高。
那麼，照度改變的話，會發生什麼變化？

① 無論是什麼顏色，**照度**愈高（加色法），亮度一定也會愈高。[1]

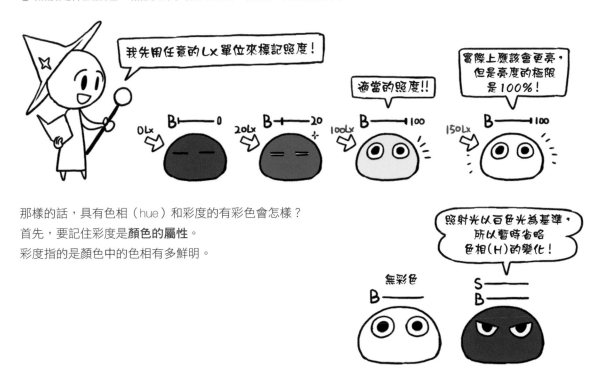

那樣的話，具有色相（hue）和彩度的有彩色會怎樣？
首先，要記住彩度是**顏色的屬性**。
彩度指的是顏色中的色相有多鮮明。

② 照度太低的話，反射到人眼的光會不夠，所以顏色也會不夠鮮明。
同樣地，照度太高的話，無法吸收所有物體吸收的波長，部分波長會和物體色一起反射。
③ 因此，照度太高的話，物體會反射太多的光，導致顏色不鮮明。

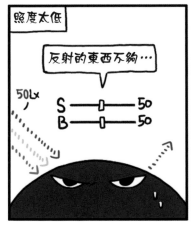
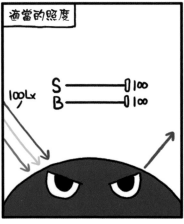
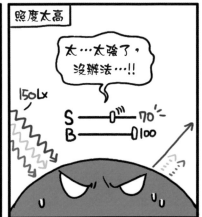

1）就算顏色的亮度高，上色的時候還是需要根據明度（value）調整亮度。

3. 亮部與陰影的照度

立體物體的照度會跟著光的入射角[1]改變，所以亮部和陰影的顏色會不一樣。

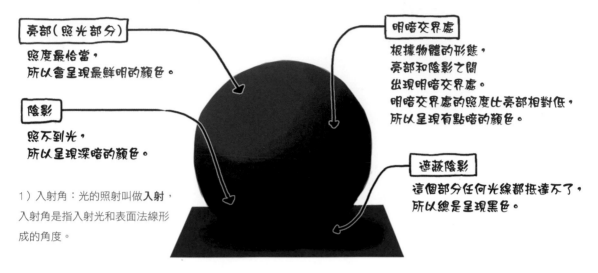

亮部（照光部分）
照度最恰當，
所以會呈現最鮮明的顏色。

陰影
照不到光，
所以呈現深暗的顏色。

明暗交界處
根據物體的形態，
亮部和陰影之間
出現明暗交界處。
明暗交界處的照度比亮部相對低，
所以呈現有點暗的顏色。

遮蔽陰影
這個部分任何光線都抵達不了，
所以總是呈現黑色。

1）入射角：光的照射叫做入射，
入射角是指入射光和表面法線形
成的角度。

這種時候，各部位的顏色會根據照度產生變化。

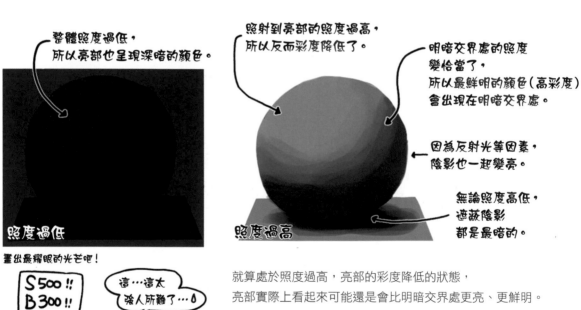

整體照度過低，
所以亮部也呈現深暗的顏色。

照度過低

照射到亮部的照度過高，
所以反而彩度降低了。

明暗交界處的照度
變恰當了，
所以最鮮明的顏色（高彩度）
會出現在明暗交界處。

因為反射光等因素，
陰影也一起變亮。

無論照度高低，
遮蔽陰影
都是最暗的。

照度過高

畫出最耀眼的光芒吧！

S500 !!
B300 !!

這…這太
強人所難了…❤

觀察者

顏料（顏色）

就算處於照度過高，亮部的彩度降低的狀態，
亮部實際上看起來可能還是會比明暗交界處更亮、更鮮明。
但是我們能用顏料呈現的亮度、彩度有限，
所以必須用**顏色**呈現**光線**的時候，
應該多加利用彩度的相對性，
把最鮮明的顏色除外的部分的彩度相對調低。

4. 照相機、曝光與亮度

人們都說眼睛是最好的照相機，因為無論照度如何，我們都會下意識調整進入眼睛的光線多寡（亮度）。
為了把世界上的正確光線和顏色拍下來，我們需要調整照相機的光圈，改變曝光值[1]。
雖然人眼會自動處理，將其轉換成顏色，但是想在畫布上重現圖像的話，就要以操作照相機的方式使用顏色。

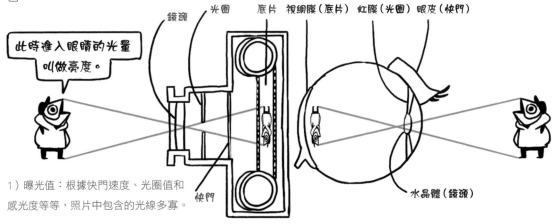

1）曝光值：根據快門速度、光圈值和
感光度等等，照片中包含的光線多寡。

就像調整照相機的光圈，我們可以根據要繪畫目標物的哪個部分，來調整照度、亮度。

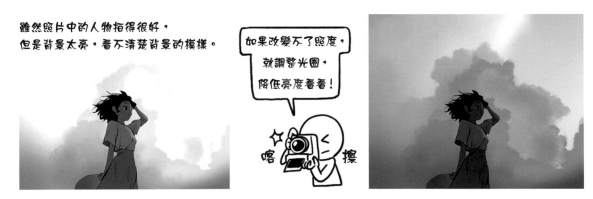

反之，想呈現強光的時候，調整照度和亮度，即可調整氣氛。

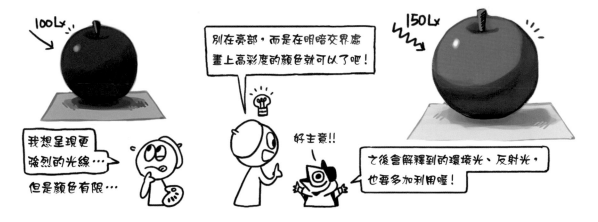

5 . 白平衡

大自然中的純白光非常稀少,以合適的照度照射物體的情況更是罕見。

因此,我們能夠觀察到的物體顏色,大部分都和原本的顏色有些差異。

在攝影技術中,校正隨著照明改變的物體顏色的過程叫做白平衡(white balance)校正。

拍照是藉由直接調整白平衡,找出物體原本的顏色,而我們的大腦則會比對記憶等等來自動校正顏色。

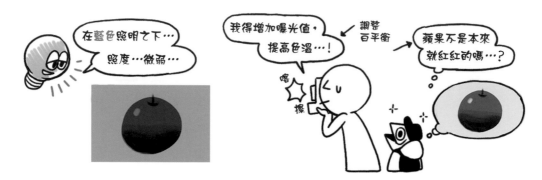

若是好好呈現照射到物體或空間的光,就算準確的物體顏色沒有傳遞到大腦,大腦也會比較周圍的顏色和物體的表面顏色,再將這個資訊轉換成主觀感受,也就是真正的**顏色**。

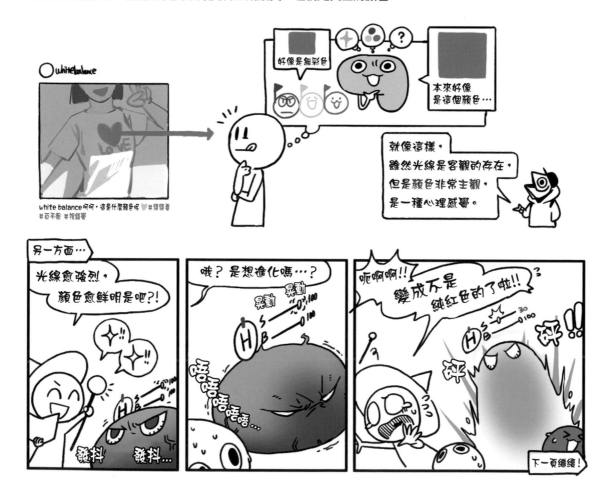

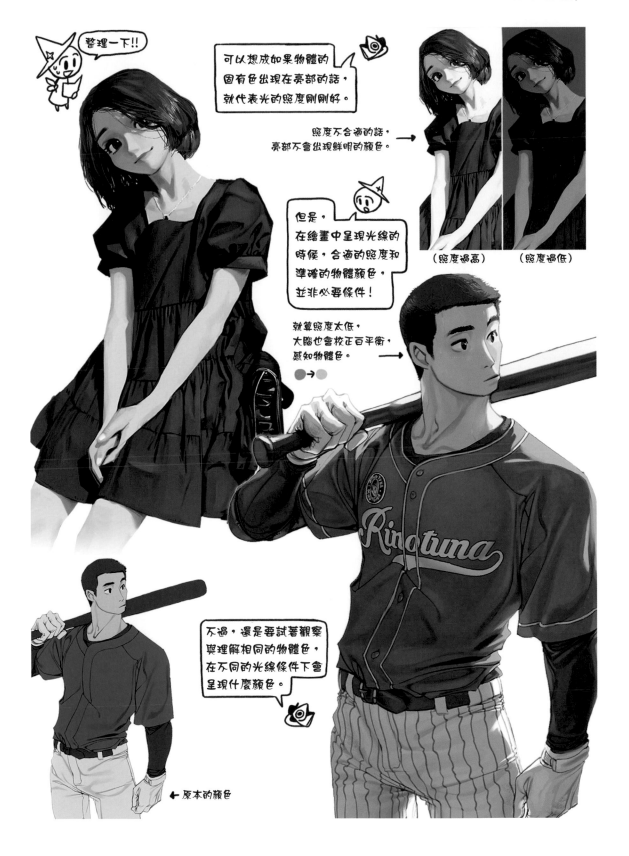

整理一下!!

可以想成如果物體的
固有色出現在亮部的話,
就代表光的照度剛剛好。

照度不合適的話,
亮部不會出現鮮明的顏色。 →

但是,
在繪畫中呈現光線的
時候,合適的照度和
準確的物體顏色,
並非必要條件!

就算照度太低,
大腦也會校正白平衡,
感知物體色。 →

（照度過高）　　（照度過低）

不過,還是要試著觀察
與理解相同的物體色,
在不同的光線條件下會
呈現什麼顏色。

Rinotuna

← 原本的顏色

3_主光源、間接光與陰影

1. 什麼是間接光？

當光線照射到多個物體的時候，各個物體會反射來自光源的特定光線，讓我們感知到顏色。

也就是說，即使很微弱，人眼可以看到的所有顏色和物體都會反射光，

這種反射光偶爾會朝鄰近的物體入射有意義的光。

像這樣不是被直射的主光源（key light），而是被間接照亮物體的光，我們稱之為**間接光**（indirect light）。

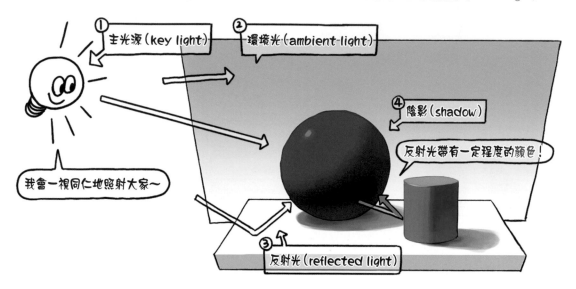

① 主光源（key light）

外太空只有主光源，沒有其他
光源，所以陰影總是黑的。

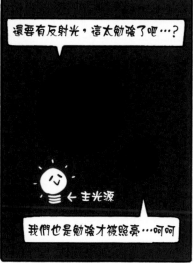

主光源的照度較低的話，
不太會產生間接光。

這是直接朝物體照射光線的光源。

在只有主光源的環境之下，陰影整個都黑黑的。

換句話說，如果陰影不是全黑的，那就代表有主光源以外的要素照射著物體。

② 環境光（ambient Light）

環境光（又稱周圍光）指的是，不是直接從主光源入射，而是來自主光源的光被環境或空間等反射後，像包覆周圍一樣，從非常廣的方向照射物體的光。因為太陽而變藍的天空就是經典的例子。

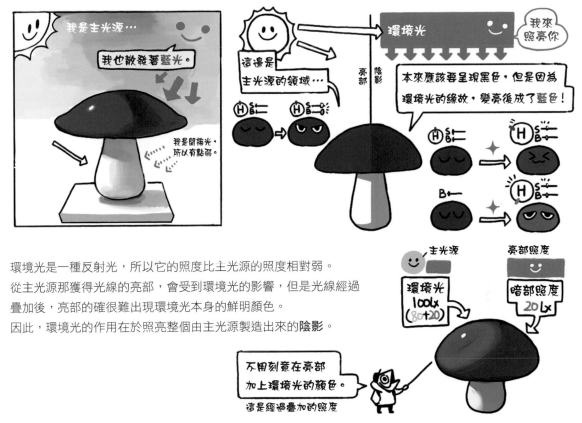

環境光是一種反射光，所以它的照度比土光源的照度相對弱。
從主光源那獲得光線的亮部，會受到環境光的影響，但是光線經過疊加後，亮部的確很難出現環境光本身的鮮明顏色。
因此，環境光的作用在於照亮整個由主光源製造出來的**陰影**。

③ 反射光（reflected light）

被物體反射的光會被我們感知為顏色，同時朝周圍反射照耀該顏色的光。
反射光一定比主光源弱，但是有時候也會根據不同的主光源照度、鄰近物體的材質或距離，而變成有意義的光源。

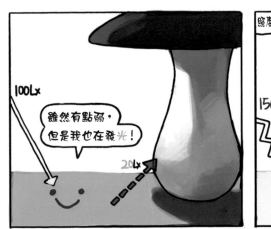

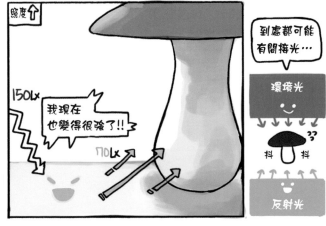

④ 陰影的種類

來自光源的光線無法到達且顏色較亮部暗沉的部分叫做**陰影**。

間接光的影響範圍包含主光源照不到的陰影，所以在陰影部分的存在感很強。

現在來了解呈現立體感的各種陰影種類、名稱和特徵吧。

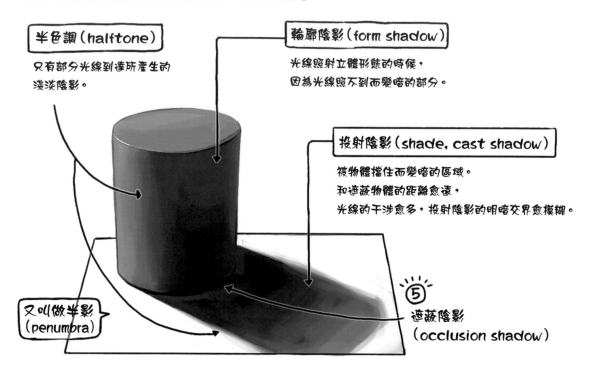

半色調（halftone）
只有部分光線到達所產生的淺淡陰影。

輪廓陰影（form shadow）
光線照射立體形態的時候，因為光線照不到而變暗的部分。

投射陰影（shade, cast shadow）
被物體擋住而變暗的區域。和遮蔽物體的距離愈遠，光線的干涉愈多，投射陰影的明暗交界愈模糊。

又叫做半影（penumbra）

⑤ 遮蔽陰影（occlusion shadow）

⑤ 遮蔽陰影（occlusion shadow）

間接光雖然可以照亮整個物體的陰影，但是也有它照不到的地方。

和陰影相似的物體之切線（tangent）或洞等等，主光源和間接光的光線都無法到達。

像這樣不受照度和光線方向影響的陰影叫做**遮蔽陰影**（occlusion shadow）。

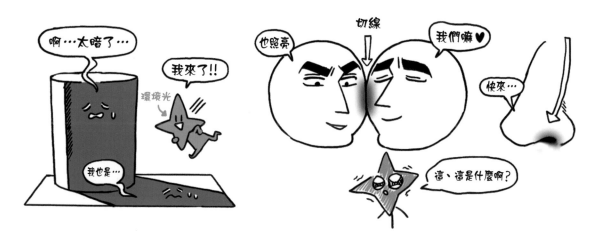

表現陰影時靈活運用遮蔽陰影

在3D渲染中體現遮蔽光線所導致的光線衰減時，會用到名為AO（ambient occlusion）圖的技巧。
使用AO圖的話，可以加深物體之間或角落的陰影，呈現更自然寫實的感覺。
雖然進行上色作業時，很難百分之百套用AO圖，但是將出現遮蔽陰影的部分處理得更暗，並且設定好照度和光線方向的話，就能描寫更自然的形態和構造。

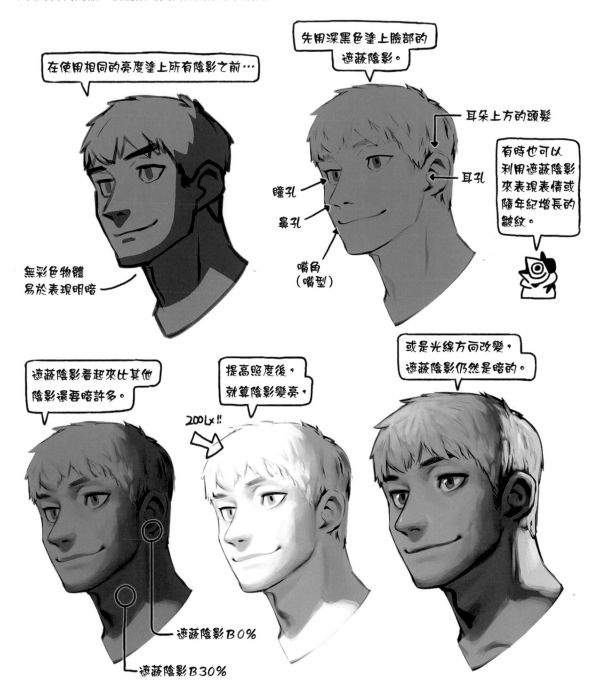

知識 ▶天空為什麼是藍色的？

白天中的晴朗天空照耀著藍光。作為主光源的太陽是白色的，為什麼作為間接光的天空卻散發出藍光呢？
為了了解天空為什麼是藍色的，我們必須先理解**光的散射現象**之中的瑞利散射[1]造成的現象。
包含光的電磁波具有波動性質，波長又可分成短波和長波。

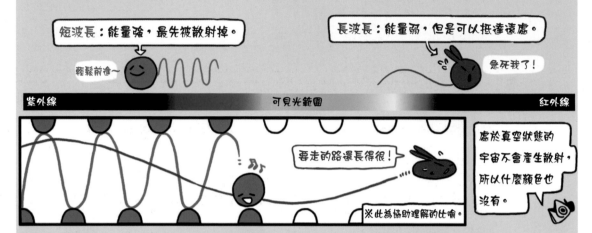

太陽的白光抵達大氣層的時候，藍色的短波長和空氣中的粒子相遇後會最先被**散射**掉。
因此，光線穿透透明的大氣層後，藍色短波長會逐漸散射，使天空泛著藍光。

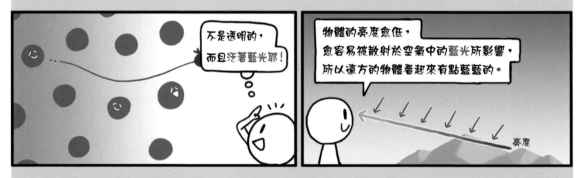

在日落時段，太陽光必須穿透更濃厚的大氣層，所以散射會更明顯。
短波長先散射消失，只剩下**長波長**，而抵達眼睛的夕陽光則呈現鮮**紅色**。

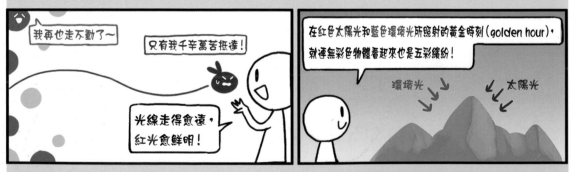

1）瑞利散射：電磁波穿透氣體、透明液體或固體的時候，因為小粒子而產生彈性散射的現象。

知識👆 ▶遠方的陰影為什麼看起來很模糊？

波長貫穿粒子的時候，粒子的大小等於或大於波長的話，當光線穿透灰塵等等的時候，會產生灰塵使所有光線散射的**米氏散射**。包含光的電磁波具有波動性質，波長又可分成短波和長波。

空氣中的灰塵或水分等粒子愈多，散射的光愈容易干涉其他波長，所以根據包覆物體的空氣狀態，或是物體和觀察者之間的距離，我們可能會感知到不一樣的物體顏色。

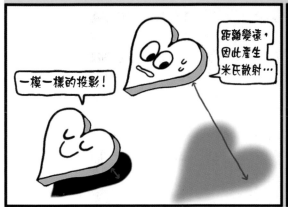

達文西的繪畫應用了暈塗法（sfumato），使肖像的顏色和輪廓變得模糊。這樣的嘗試在經歷前面說明過的藍色天空之影響等研究後，奠定了**空氣透視法**[2]的基礎。

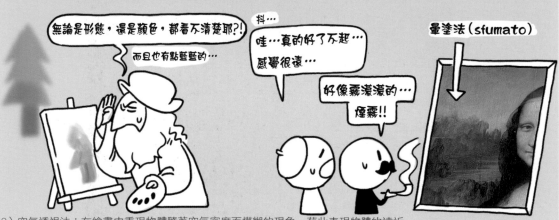

2）空氣透視法：在繪畫中重現物體隨著空氣密度而模糊的現象，藉此表現物體的遠近。

邊看出現間接光的例子，
邊做個總整理吧！

也可以順便觀察前面
學過的照度的差異。

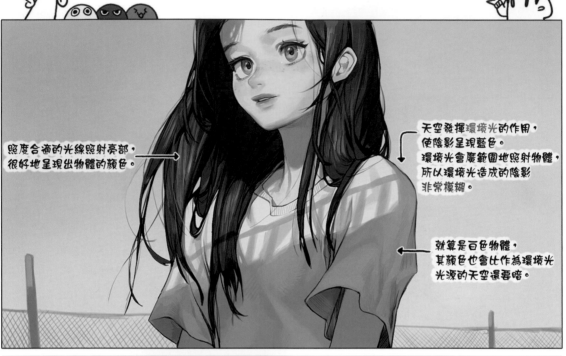

照度合適的光線照射亮部，
很好地呈現出物體的顏色。

天空發揮環境光的作用，
使陰影呈現藍色。
環境光會廣範圍地照射物體，
所以環境光造成的陰影
非常模糊。

就算是白色物體，
其顏色也會比作為環境光
光源的天空還要暗。

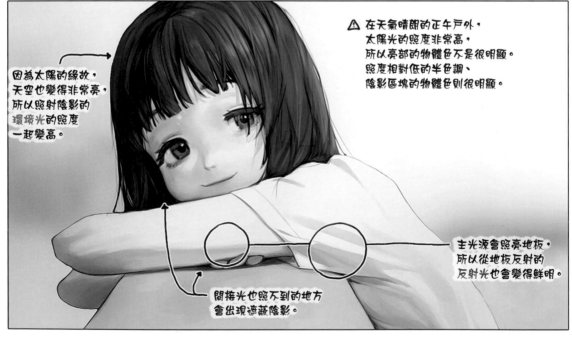

因為太陽的緣故，
天空也變得非常亮，
所以照射陰影的
環境光的照度
一起變高。

⚠ 在天氣晴朗的正午戶外，
太陽光的照度非常高，
所以亮部的物體色不是很明顯。
照度相對低的半色調、
陰影區塊的物體色則很明顯。

主光源會照亮地板，
所以從地板反射的
反射光也會變得鮮明。

間接光也照不到的地方
會出現遮蔽陰影。

 即使是相同顏色的物體，也會受到光源的影響，呈現截然不同的顏色。現在就來觀察看看這個現象吧。

觀察是最重要的～

狀況 A
主光源的照度恰當，但是紅色波長很強。

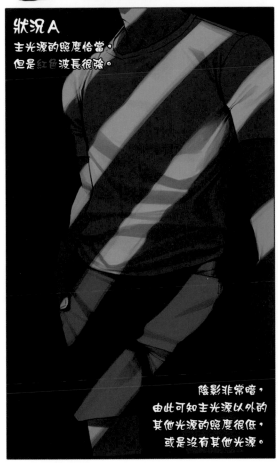

陰影非常暗，由此可知主光源以外的其他光源的照度很低，或是沒有其他光源。

狀況 B
主光源的照度過高，所以看不清楚亮部的物體色。

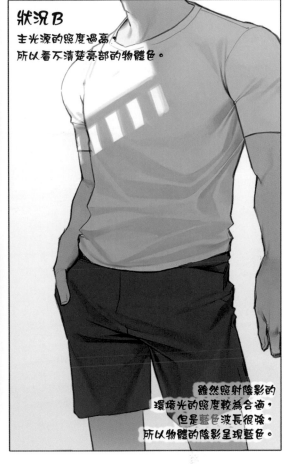

雖然照射陰影的環境光的照度較為合適，但是藍色波長很強，所以物體的陰影呈現藍色。

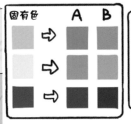
固有色　A　B

啊，騙不了我！

就算物體色因為光的緣故而呈現其他顏色，大腦也會自動校正為固有色。大腦的色彩校正深受周圍環境的顏色所影響，所以為了呈現自然的上色，要塗上與整體陰影相符的光線。

為了校正色彩，我需要提示！！

練習 在照片中加入物體

真實的世界被各種光線所照耀。現在我們就來利用物體色推敲光線，再根據分析過的光線替物體上色吧。

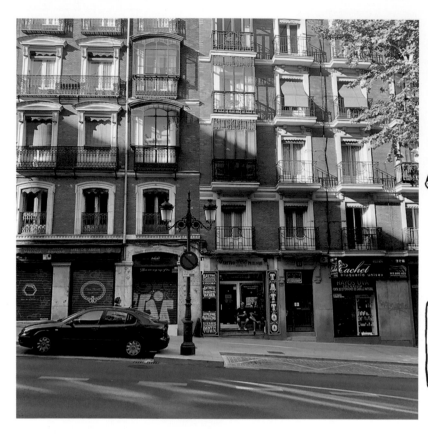

這對新手來說
會不會太難了呀？

要
觀察什麼呢？

提示就藏
在比你想像中
還單純的地方！

練習的目的在於透過
物體呈現的顏色，發
現光的提示。

① 主光源的光

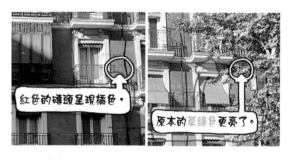

紅色的磚頭呈現橘色，

原本的草綠色更亮了。

我們可以從直接接收光線的
物體亮部顏色來推敲**主光源**的顏色。
紅磚有點橘（光線的顏色），
綠葉比本來的顏色還要亮（照度）。

② 間接光的光

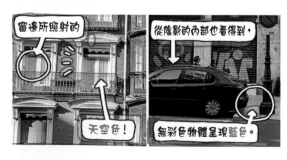

窗邊所照射的

從陰影的內部也看得到，

天空色！

無彩色物體呈現藍色。

間接光，尤其是環境光的
入射方向不是很明顯，
所以整體陰影的顏色或光滑物體所反射的
光將會是提示。
照片中照射著藍色的環境光。

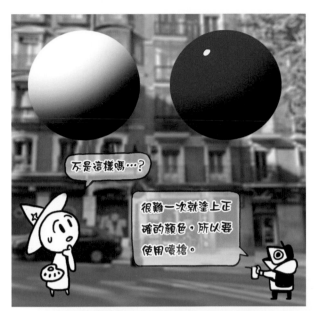

不是這樣嗎…?

很難一次就塗上正確的顏色，所以要使用噴槍。

③ 先替間接光和遮蔽陰影上色。

物體碰到地面的部分一定是暗的…

④ 在亮部和半色調區塊再次塗上主光源的顏色。

主光源更亮，所以用亮部的顏色再塗一層吧！

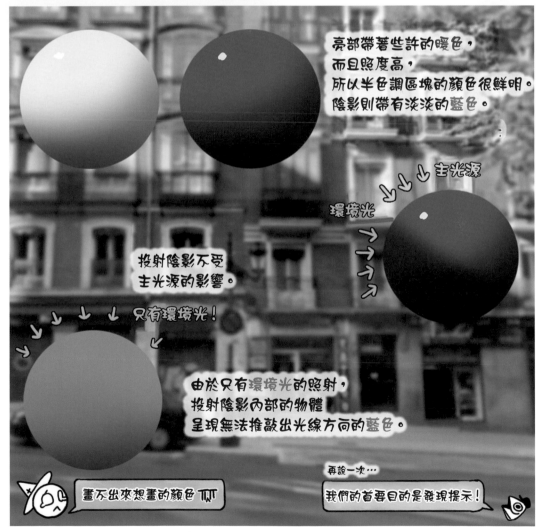

亮部帶著些許的暖色，而且照度高，所以半色調區塊的顏色很鮮明。陰影則帶有淡淡的藍色。

主光源

環境光

投射陰影不受主光源的影響。

只有環境光！

由於只有環境光的照射，投射陰影內部的物體呈現無法推敲出光線方向的藍色。

畫不出來想畫的顏色

再說一次…

我們的首要目的是發現提示！

不同時段所照射的光

請觀察隨著時間改變的太陽和天空光線，
看看光線的顏色和照度有什麼變化。

白天（day）

太陽是大自然之中最亮的光源，而白天是太陽最亮的時候。主光源的照度非常高，所以間接光也呈現鮮明的顏色。亮部和陰影的明暗處理非常清楚，我們也可以根據想呈現的畫面，在陰影處使用比亮部更高彩度的顏色。

① 色相

白天是物體色最明顯的時候。太陽幾乎等於白光，所以亮部的色相（hue）變化很少。反之，陰影處會疊加鮮明的藍色環境光，所以色相的變化大。

② 彩度

就像在調整相機的曝光值，我們上色的時候，可以降低亮部所呈現的顏色的彩度，並提高陰影或半色調的彩度。

③ 亮度

主光源造成的陰影明暗對比非常高，所以立體感強；照射陰影的環境光陰影明暗對比則比較低。

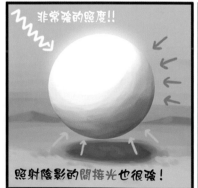

非常強的照度!!

照射陰影的間接光也很強！

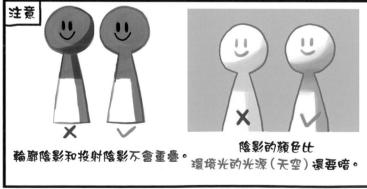

注意

輪廓陰影和投射陰影不會重疊。

陰影的顏色比
環境光的光源（天空）還要暗。

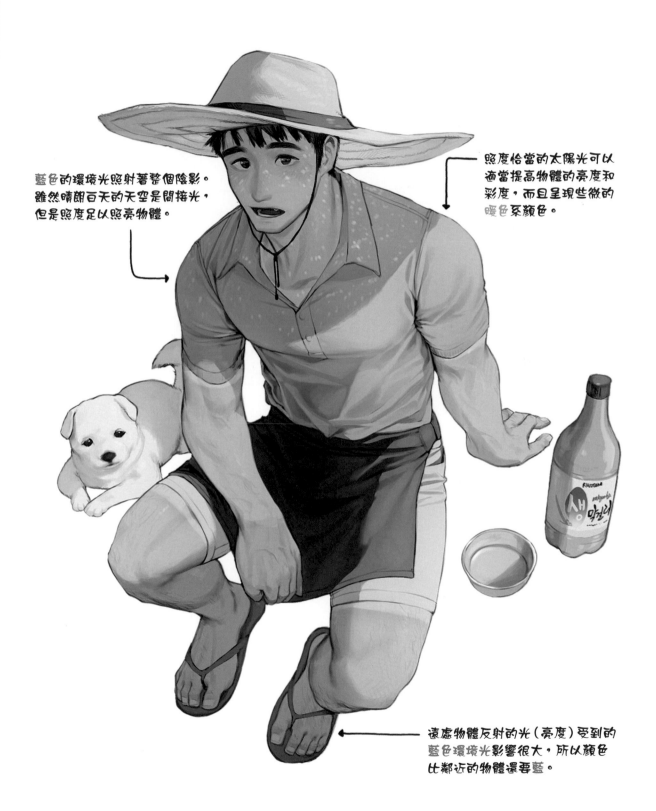

照度恰當的太陽光可以
適當提高物體的亮度和
彩度，而且呈現些微的
暖色系顏色。

藍色的環境光照射著整個陰影。
雖然晴朗白天的天空是間接光，
但是照度足以照亮物體。

遠處物體反射的光（亮度）受到的
藍色環境光影響很大，所以顏色
比鄰近的物體還要藍。

日落、日出（sunset, sunrise） 又叫做黃金時刻（golden hour）。

日落、日出時段的陽光會穿透濃厚的大氣層並發出亮光。

雖然在明亮的主光源和藍色環境光的影響之下，物體的固有色不太明顯，但是我們可以觀察到豐富的色彩變化。

① 色相

太陽的照度下降，只剩下紅色波長。雖然照亮亮部的照度很合適，但是暖色系的顏色會變得鮮明。

反之，天空隱約照射著藍色環境光。亮部和陰影也會呈現強烈的明暗對比和清晰的色相對比。

② 彩度

除了草綠～青綠色系的物體，入射亮部的紅色波長會增強所有顏色的彩度。

③ 亮度

主光源的照度比白天相對低，亮部的亮度適度提高。由於主光源的照度變低，所有間接光的影響也變小了。

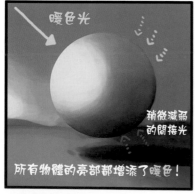

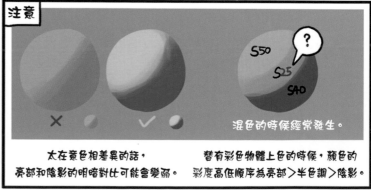

雖然午後的陽光足以照亮物體，
但是跟正午的光線相比，暖色系波長更強，
所以物體的色相可能會有點不一樣。

所有間接光都減弱了，
所以此時的陰影比正午時的
陰影更暗。

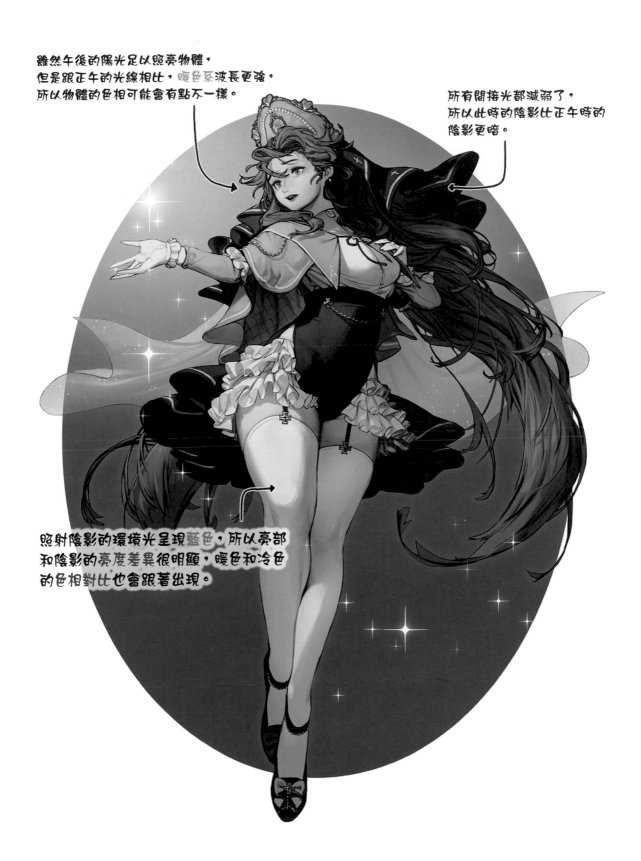

照射陰影的環境光呈現藍色，所以亮部
和陰影的亮度差異很明顯，暖色和冷色
的色相對比也會跟著出現。

夜晚（midnight）

在就連天空也變暗的深夜時段，會出現相對暗淡的月光。
月光也是被太陽反射所照耀的間接光，所以照度非常低。星光則無法被視為有意義的光源。

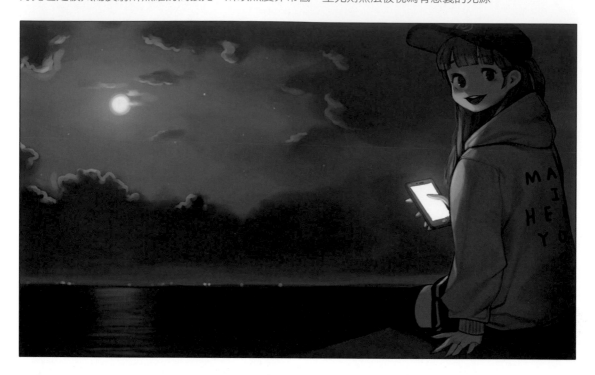

① **色相**

月光是間接光，所以照度很低，因此只有像白光這樣的明亮顏色變得明顯，其他顏色看起來都很暗。

② **彩度**

彩度隨著亮度變得非常低，黃色系的彩度變化會很明顯。

③ **亮度**

月光的照度不足以照亮物體。如果有照度比月光強的光源，那麼該光源造成的顏色變化會很顯著。
在沒有人工照明的環境下，物體的亮度必須比夜空暗淡。

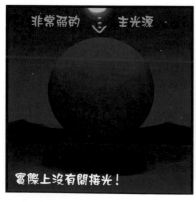

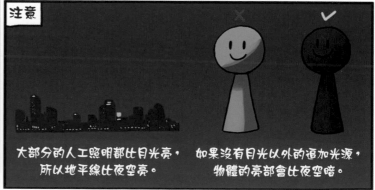

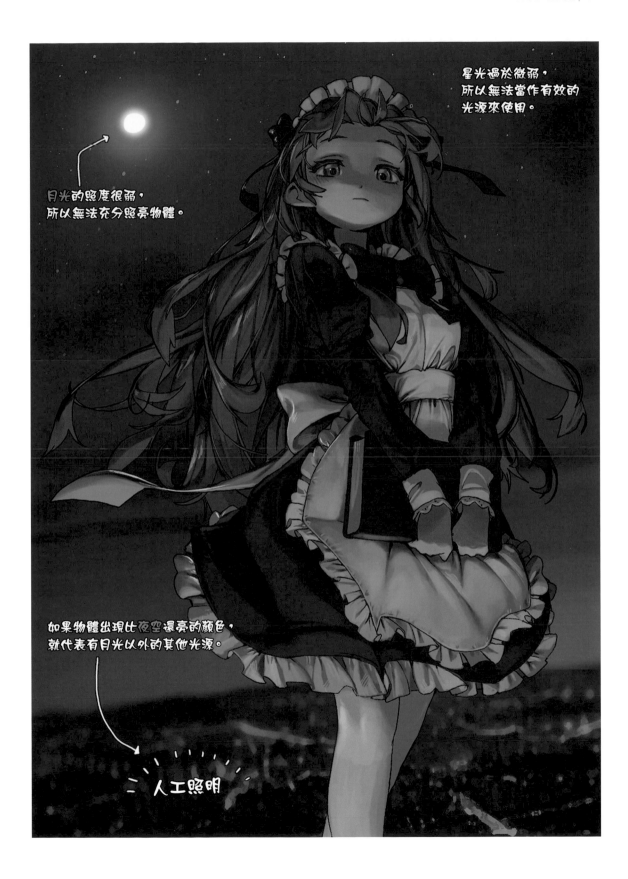

星光過於微弱，
所以無法當作有效的
光源來使用。

月光的照度很弱，
所以無法充分照亮物體。

如果物體出現比夜空還亮的顏色，
就代表有月光以外的其他光源。

人工照明

根據場所比較光與顏色

比較看看根據場所和光源的屬性改變的物體顏色有什麼
變化和差別吧。

自然光 ↔ 室內照明

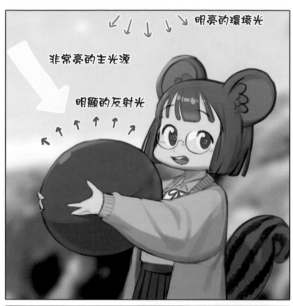

自然光

大自然的唯一光源太陽呈現些許的暖色，被太陽照亮
的天空泛著鮮明的藍色。

太陽和天空的顏色多少會對物體的色相造成影響。

主光源的照度非常高，所有物體都很亮。從其他物體
反射的反射光也很顯眼。

有時候不透明的物體受到強烈照度的影響後，看起來
呈現半透明。穿透物體的光線也會產生新顏色。

室內照明

人工照明或透過窗戶照進來的室內照明很常出現
比太陽還純的白色。

白光也會根據照度的不同，只對物體的亮度和彩
度造成影響。

比太陽弱的光源的照度足夠照亮物體，但是不常
造成反射光這種間接光。

物體的材質相當明顯，尤其是表面的紋理。

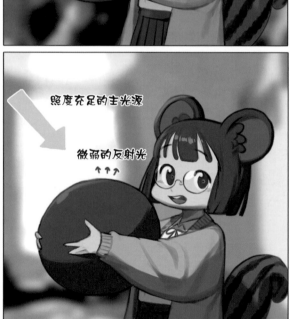

	光源的顏色	照度	其他
自然光	接近白色的暖色＋天空的藍色	非常強的主光源＋明顯的間接光	強調材質的穿透性
室內照明	看起來像純白色	照度合適的主光源＋微弱的間接光	強調表面紋理

氣氛燈 ↔ 霓虹燈招牌

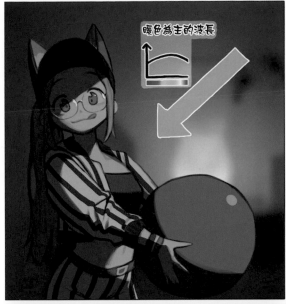

氣氛燈

室內所設置的氣氛燈暖色波長的占比大，
所以物體的亮部清楚地呈現暖色色相。

相較於一般的白色照明，氣氛燈的波長不均勻，
所以照亮亮部的主光源照度稍微下降。
只有特定顏色的光源照亮室內的時候，
會出現顏色和光源一樣的環境光。

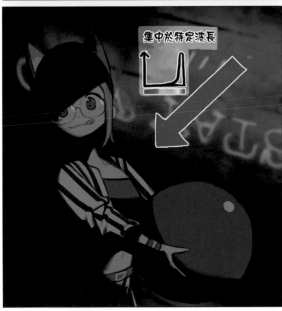

霓虹燈招牌

霓虹燈招牌和氣氛燈不一樣，單色波長非常強。
這種時候無論物體的固有色是什麼顏色，
都只會出現一種色相。

雖然因為強烈的顏色和彩度，具有照度看起來很高
的效果，但是光源的顏色愈清晰，能量就愈比白色
弱。
所以物體的**明度**（value）較低。

在這種照明之下，很難從顏色和光源顏色一樣的物
體中區分出白色。反之，補色的物體則呈現黑色。

	光源的顏色	照度	其他
氣氛燈	特定顏色強烈的光（●）	與白色相比照度較低	物體色呈暖色
霓虹燈招牌	只有特定顏色的光（●）	彩度鮮明但實際照度低	無論物體色為何，只會出現光源的色相

 順便一提，在這兩張照明圖片中，被霓虹燈招牌照射的白色物體的明度更暗。

樹林中 ↔ 水中

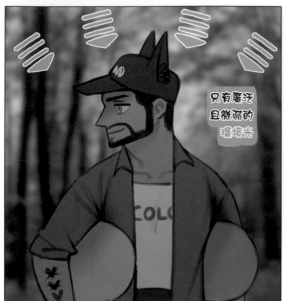

樹林中

受到植物顏色的影響，穿透樹林照射進來的光呈現綠色。

光線穿透的暗色物體愈多，散射的方向愈廣，所以我們觀察到的顏色也會變暗。

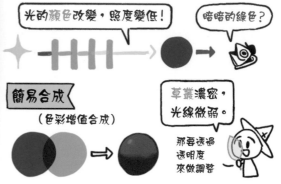

光的顏色改變，照度變低！

暗暗的綠色？

簡易合成

（色彩增值合成）

草叢濃密，光線微弱。

那要透過透明度來做調整

水中

因為散射現象的緣故，深水中的光呈現藍色。

經由物體反射抵達人眼的光線強度叫做亮度。

無論光源強弱，亮度都會受到物體和眼睛之間的空間所影響，所以在水中這種空間的時候，**亮度**也會跟著照度變低。

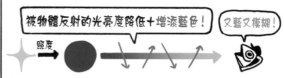

被物體反射的光亮度降低＋增添藍色！

又藍又模糊！

照度

深色陰影同樣受到在水中散射的藍光影響，陰影因此呈現藍色，和亮部的明暗差異變小。這種現象也會在空氣之中出現。

	光源的顏色	照度／亮度	其他
樹林中	綠色（植物色）	入射**物體**的光、**照度**低	照度變低，亮度、彩度因此降低
水中	光源本身只有照度低	反射到**人眼**的光、**亮度**低	亮度變低，陰影增添藍色→對比縮小

空氣透視法經常提到亮度。

我們很容易在大自然中觀察到光線穿透
特定材質的時候，照度、顏色或擴散等
光的屬性發生變化的現象。

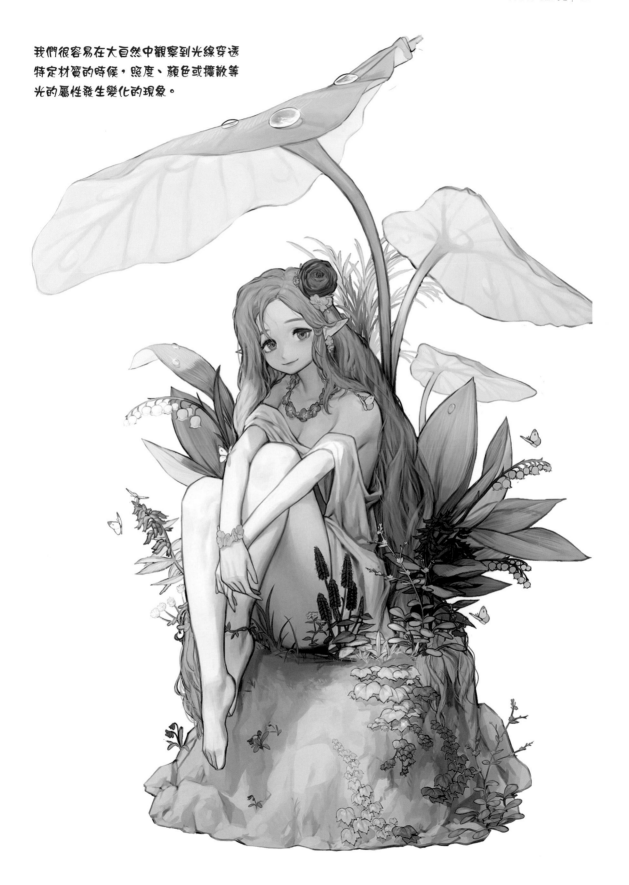

PART 03

照明

1_照明（lighting）

光源的顏色和照度差異會對物體呈現的顏色產生影響，但是物體的亮部和陰影**模樣**不會發生根本變化。

不過，在光源的照射方法和方向不同的情況下，亮部、陰影和明暗交界線的模樣也會產生變化，所以物體的模樣可能會跟著照明種類改變，看起來不太一樣。

1. 什麼是照明？

在攝影中，為了達到某個目的而照亮場所的行為或功能叫做**照明**（lighting）。

利用各種光線呈現顏色是繪畫和攝影的共同點，所以理解攝影所使用的照明的話，有助於上色。

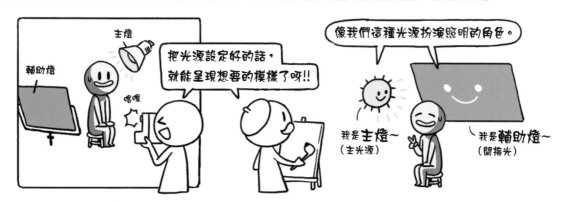

1-1 根據照射方法分類

① **聚光燈**（spotlight）

光源小，只朝特定方向集中照射物體的特定部分的照明。

陰影的輪廓十分明顯，所以特徵是可以清楚看見照明的方向。

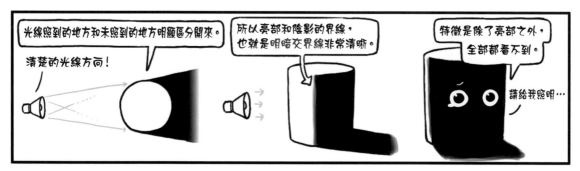

典型的聚光燈範例如下。

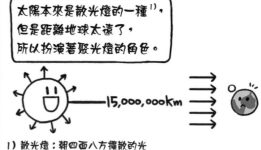

② 散光燈（diffused light）

使光線朝廣闊的方向透射，在整個物體上照射均勻照度的照明。

相較於聚光燈，散光燈呈現柔和的明暗交界線，所以物體的立體輪廓很明顯。

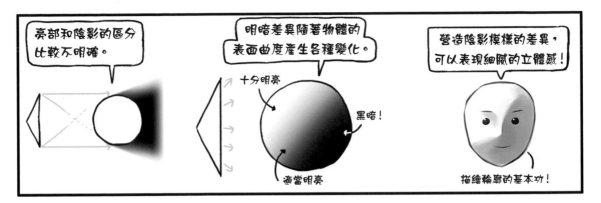

典型的散光燈範例如下。

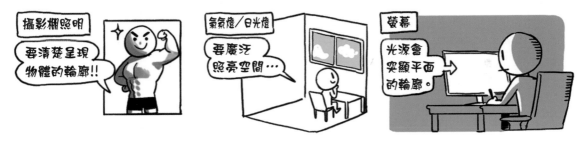

③ 輔助燈（fill light）

光線從廣闊的方向照射物體的照明。在大自然之中，像天空這樣的環境光便扮演了類似輔助燈的角色。

通常用來照亮聚光燈或散光燈造成的陰影，並減弱明暗的對比。

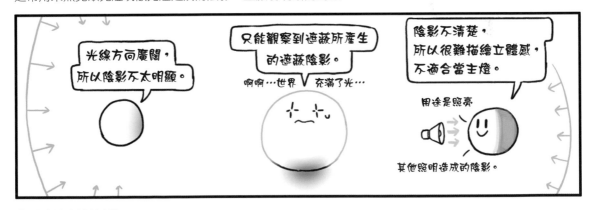

典型的輔助燈範例如下。

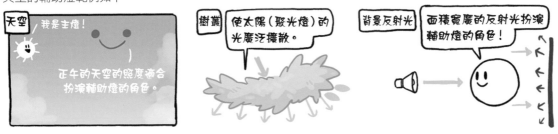

1-2 根據照明數量分類

照明的照射方法不變，但是陰影或明暗交界線的模樣會隨著照明數量改變。

① 只有主燈（key light）的照射－**1點打燈法**

1）在物體上造成主要陰影的照明。

聚光燈

亮部和陰影的對比極度明顯，陰影完全變暗，所以出現了戲劇性的效果。

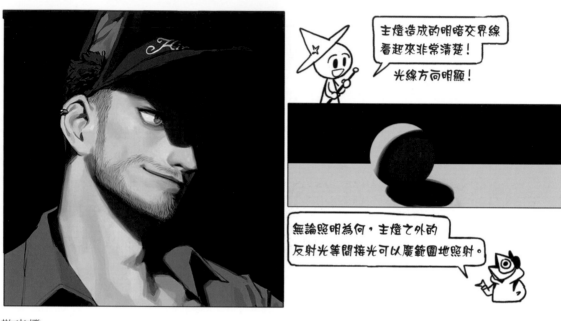

主燈造成的明暗交界線
看起來非常清楚！

光線方向明顯！

無論照明為何，主燈之外的
反射光等間接光可以廣範圍地照射。

散光燈

明暗交界線柔和，立體感明顯，結構細膩。

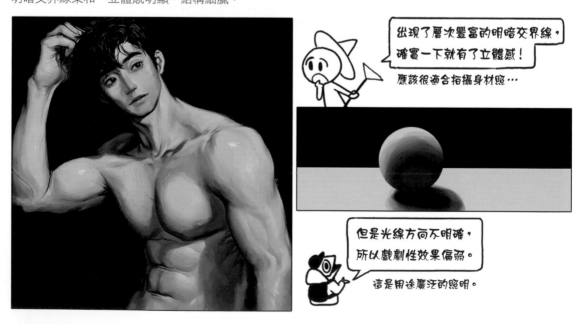

出現了層次豐富的明暗交界線，
確實一下就有了立體感！

應該很適合拍攝身材照…

但是光線方向不明確，
所以戲劇性效果偏弱。

這是用途廣泛的照明。

使用單一照明照射物體的時候，陰影太暗，所以很難呈現物體的完整模樣。
在拍攝中，我們會使用兩個以上的照明照射物體。而且1點打燈法在大自然中也不常見。

② 和輔助燈（fill light）等其他光源一起照射－**2點打燈法**

主燈的照度比輔助燈強的情況
散光燈追加打在陰影上的時候，可以表現光線方向適當的光源的存在感。

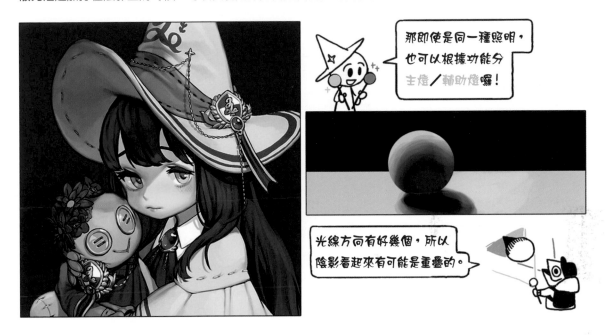

使用廣泛的輔助燈照射主燈照不到的陰影部分，即可自然地照亮物體的整體模樣。

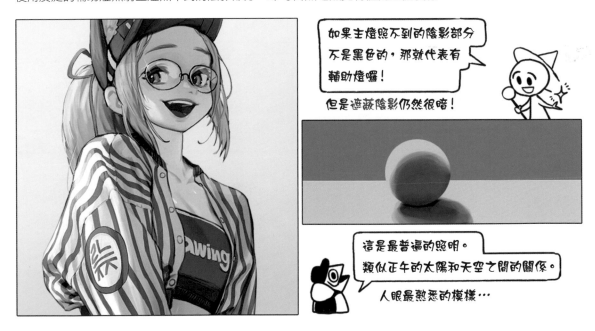

主燈和輔助燈的照度相似的情況
兩種照明的照度幾乎一樣的話，便很難區分亮部和陰影。

雙色照明（double color lighting）技法可以在主燈造成的陰影上打上強光，呈現多彩的陰影。

兩種照明重疊入射的地方變得更亮，兩種照明都照射不到的地方和遮蔽陰影則呈現黑色。

從亮部和陰影的色相形成對比這一點來看，類似於日落時段的光，最大的差異在於，這兩種照明的照度必須幾乎一樣。

知識 **雪盲（white-out）**

陰天雪地中的主光源、反射光和環境光的照度、色相變得一樣後，會產生雪盲現象，而且遮蔽陰影除外的所有陰影都會消失，令人無法預測空間的遠近。

③ 3點打燈法

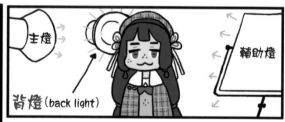

在主燈和輔助燈同時照射的環境下，光線打在物體的邊緣上，藉此分離背景和物體的技法叫做**3點打燈法**。

根據功能設置各個照明的3點打燈法可以有效分離拍攝對象和背景，所以在攝影和繪畫中是常用的基本打燈法。

2. 繪畫中常用的照明術語

如同前面所說的，拍攝和繪畫在操作照明方面有許多共同點。

現在以人物插畫為例，來了解繪畫領域所使用的照明術語和功能吧。

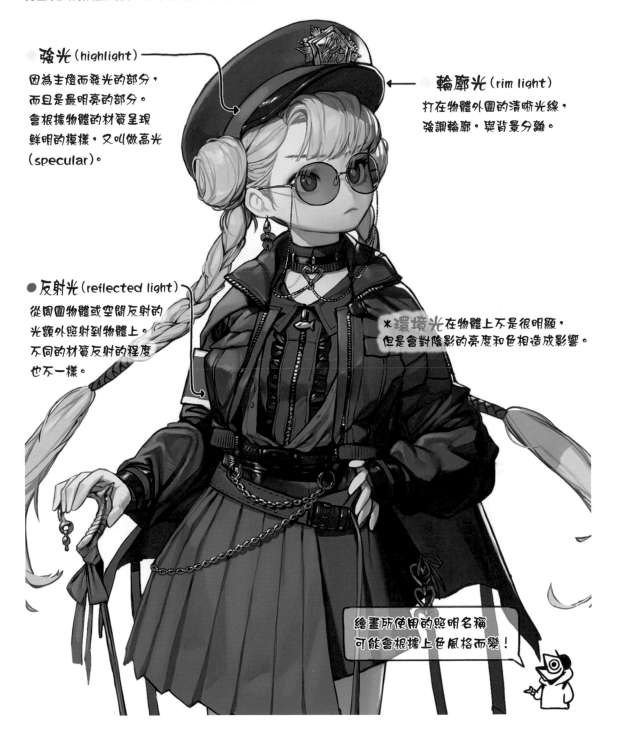

● **強光**（highlight）

因為主燈而發光的部分，而且是最明亮的部分。會根據物體的材質呈現鮮明的模樣，又叫做高光（specular）。

● **輪廓光**（rim light）

打在物體外圍的清晰光線，強調輪廓，與背景分離。

● **反射光**（reflected light）

從周圍物體或空間反射的光額外照射到物體上。不同的材質反射的程度也不一樣。

＊**環境光**在物體上不是很明顯，但是會對陰影的亮度和色相造成影響。

繪畫所使用的照明名稱可能會根據上色風格而變！

2．照明與陰影

如果想在平面空間重現物體的立體輪廓，那麼光源造成的陰影的模樣就非常重要。

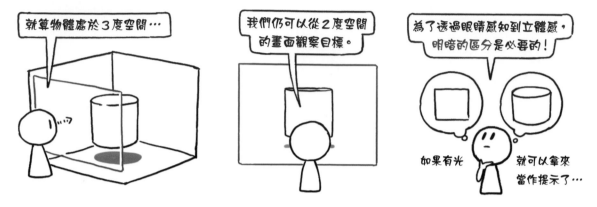

2-1．影響陰影的模樣的要素

首先，在同個照明方向之下，陰影的模樣和明暗交界線的漸層[1]會根據輪廓的峰度[2]而變。

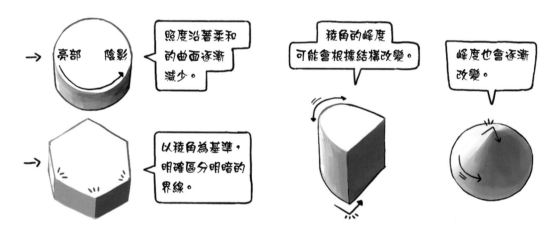

而且如同前面所學到的，明暗接界線的漸層會隨著不同的照明照射方法而變。

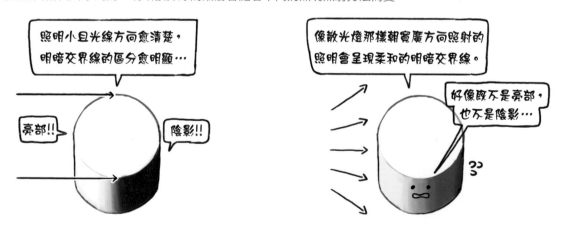

1）漸層（gradation）：從高亮度變化至低亮度的階段。

2）峰度：結構的尖銳或緩和程度。

但是，就算是以同一種照射方法照射物體的照明，陰影的模樣也會隨著**照明的方向**改變。

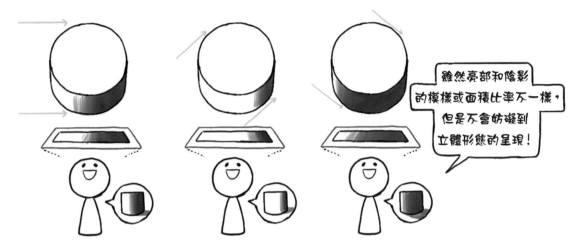

除了物體形態上的差異以外，我們也可以利用各種照明種類和方向，營造無限多的陰影模樣。
現在來使用攝影或繪畫中的典型照明方向當作例子，了解看看陰影的模樣和明暗交界線的差異吧。

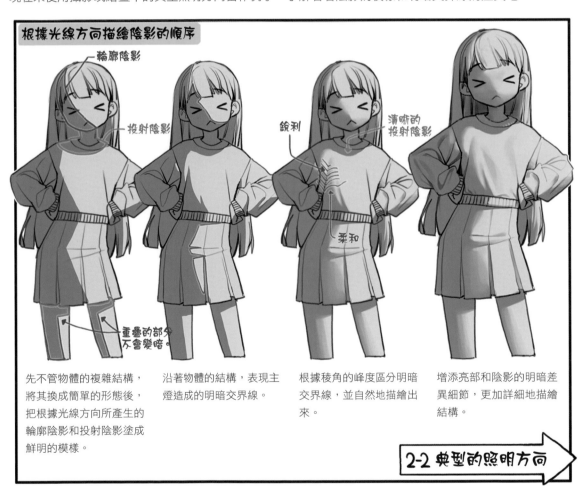

正面光（front light）

朝拍攝對象的正面照射的照明，又叫做順光。雖然這種照明可以詳細描寫拍攝對象，但是陰影不明顯，不易表現立體感。比起作品，更常用來拍攝教學用資料照片、紀錄照片或紀念照等等。

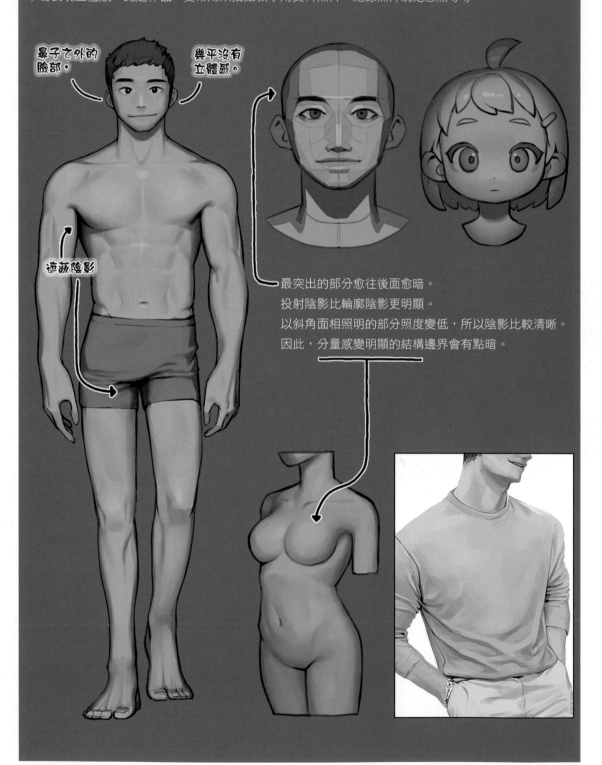

鼻子之外的臉部，

幾乎沒有立體感。

遮蔽陰影

最突出的部分愈往後面愈暗。
投射陰影比輪廓陰影更明顯。
以斜角面相照明的部分照度變低，所以陰影比較清晰。
因此，分量感變明顯的結構邊界會有點暗。

側光（side light）

照明從側面照射拍攝對象的話，一半的照明會變成陰影，可以讓物體的立體感放到最大。

側光可以用來呈現戲劇效果，但是陰影面積太廣，要搭配輔助燈一起使用，才能呈現自然的描寫。

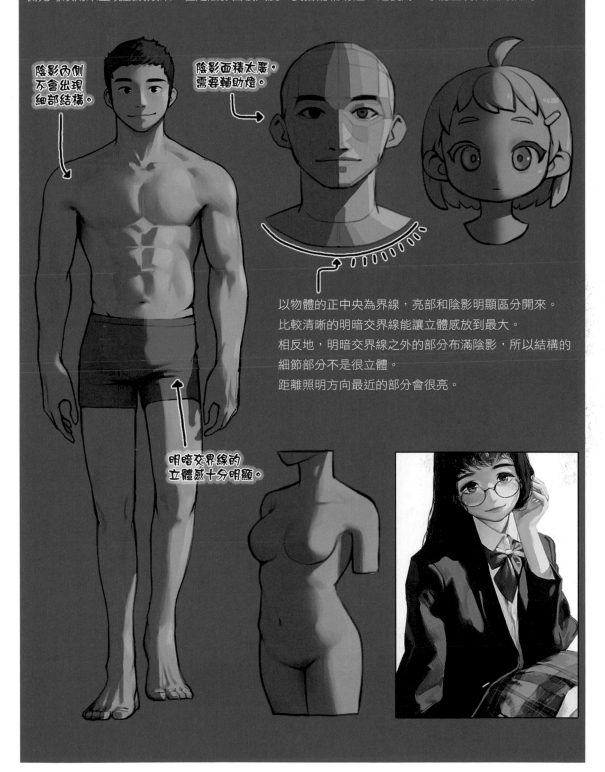

陰影內側不會出現細部結構。

陰影面積太廣，需要輔助燈。

明暗交界線的立體感十分明顯。

以物體的正中央為界線，亮部和陰影明顯區分開來。

比較清晰的明暗交界線能讓立體感放到最大。

相反地，明暗交界線之外的部分布滿陰影，所以結構的細節部分不是很立體。

距離照明方向最近的部分會很亮。

前側光（plane light）

照明朝拍攝對象的前方斜射。照射方向類似於午後的陽光。

這種照明描寫細緻，有立體感，所以是人物描寫中最常用的照明方向。

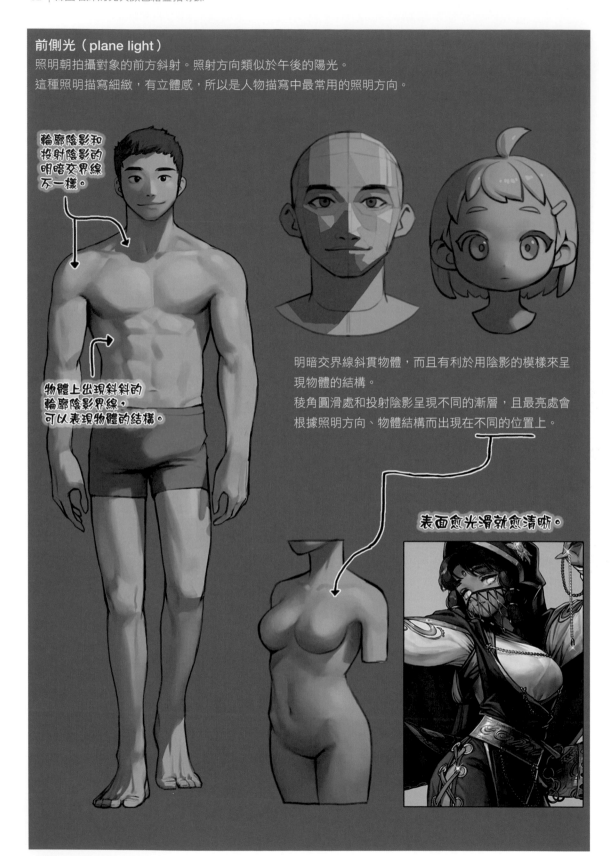

輪廓陰影和投射陰影的明暗交界線不一樣。

物體上出現斜斜的輪廓陰影界線，可以表現物體的結構。

明暗交界線斜貫物體，而且有利於用陰影的模樣來呈現物體的結構。

稜角圓滑處和投射陰影呈現不同的漸層，且最亮處會根據照明方向、物體結構而出現在不同的位置上。

表面愈光滑就愈清晰。

斜面側光（cross light）

以45度角左右的方向，從拍攝對象背後照射的照明。與前面側光相反，2／3的物體會被陰影遮住。
亮部面積窄，不太常用來當作主燈，而是當作輔助燈照亮陰影和呈現被遮住的外圍。

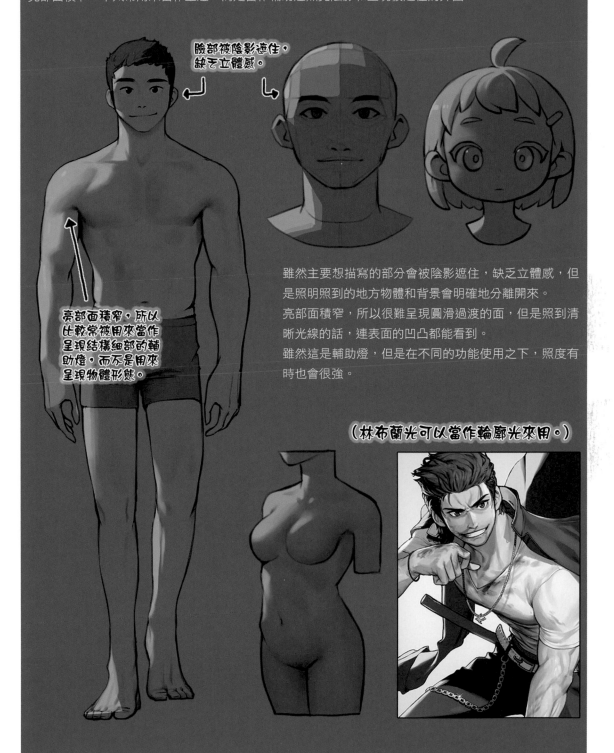

臉部被陰影遮住，
缺乏立體感。

亮部面積窄，所以
比較常被用來當作
呈現結構細部的輔
助燈，而不是用來
呈現物體形態。

雖然主要想描寫的部分會被陰影遮住，缺乏立體感，但
是照明照到的地方物體和背景會明確地分離開來。
亮部面積窄，所以很難呈現圓滑過渡的面，但是照到清
晰光線的話，連表面的凹凸都能看到。
雖然這是輔助燈，但是在不同的功能使用之下，照度有
時也會很強。

（林布蘭光可以當作輪廓光來用。）

頂光（top light）

從拍攝對象上方往下照射的照明叫做頂光。

陰影面積寬，但是只有明顯突出的物體結構被烘托出來，所以經常被當成呈現戲劇效果的照明。

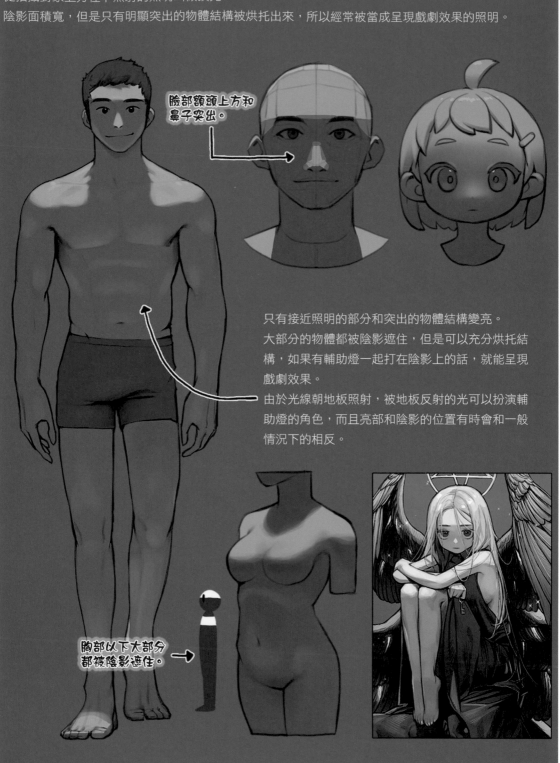

臉部額頭上方和鼻子突出。

只有接近照明的部分和突出的物體結構變亮。

大部分的物體都被陰影遮住，但是可以充分烘托結構，如果有輔助燈一起打在陰影上的話，就能呈現戲劇效果。

由於光線朝地板照射，被地板反射的光可以扮演輔助燈的角色，而且亮部和陰影的位置有時會和一般情況下的相反。

胸部以下大部分都被陰影遮住。

逆光（back light）

從拍攝對象後方照射的照明。物體的亮部非常窄，除了部分的物體輪廓線之外，大部分都會被陰影遮住。

因此，比起當作主燈來用，逆光更常被視為發揮輪廓光作用的輔助燈，用來清楚呈現物體的輪廓線。

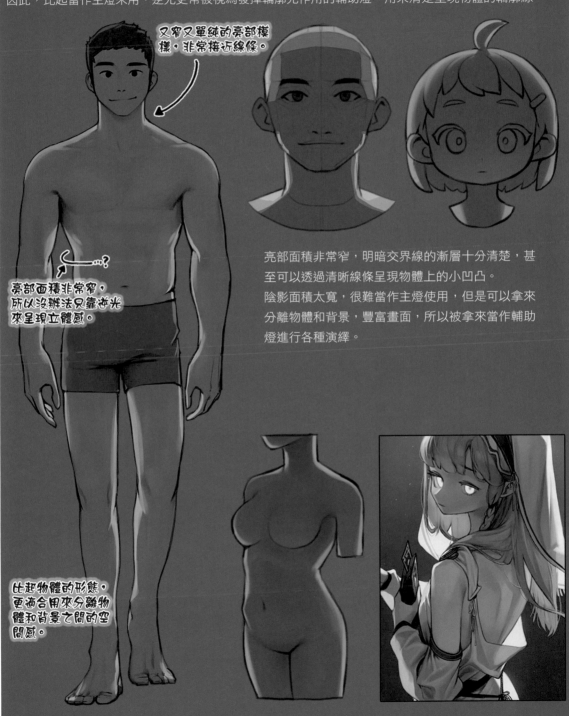

又窄又單純的亮部模樣，非常接近線條。

亮部面積非常窄，所以沒辦法只靠逆光來呈現立體感。

亮部面積非常窄，明暗交界線的漸層十分清楚，甚至可以透過清晰線條呈現物體上的小凹凸。

陰影面積太寬，很難當作主燈使用，但是可以拿來分離物體和背景，豐富畫面，所以被拿來當作輔助燈進行各種演繹。

比起物體的形態，更適合用來分離物體和背景之間的空間感。

TIP 建立表面紋理筆刷

如果是表面可以觸摸到細小凹凸的物體，我們就能從中觀察到鏡面反射光隨著表面的凹凸分散開來。
替這種紋理上色的時候，最有效的方式是好好描繪鏡面反射光上的紋理。
現在來了解如何在筆刷工具上套用紋理，建立表現紋理的筆刷。

① 準備無彩色的紋理圖片。

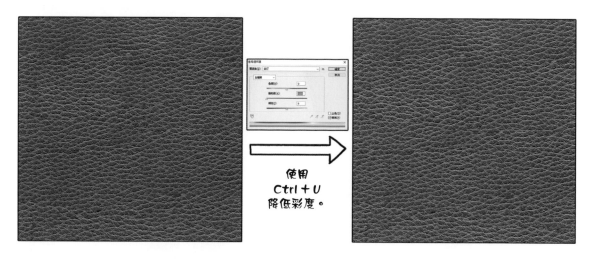

使用
Ctrl + U
降低彩度。

② 點選編輯>定義圖樣，將圖片儲存為定義圖樣。

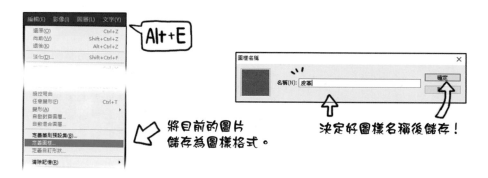

將目前的圖片
儲存為圖樣格式。

決定好圖樣名稱後儲存！

③ 前往筆刷設定中的紋理（texture）。

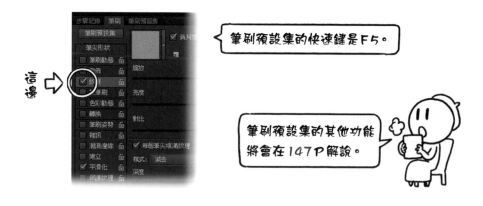

筆刷預設集的快速鍵是F5。

筆刷預設集的其他功能
將會在147P解說。

④ 叫出儲存的紋理圖樣，調整數值後儲存。

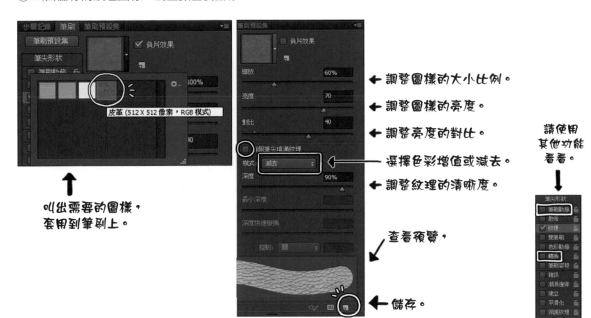

叫出需要的圖樣，
套用到筆刷上。

← 調整圖樣的大小比例。

← 調整圖樣的亮度。

← 調整亮度的對比。

選擇色彩增值或減去。

← 調整紋理的清晰度。

查看預覽，

← 儲存。

請使用
其他功能
看看。

⑤ 使用筆刷替該紋理的鏡面反射光上色時。

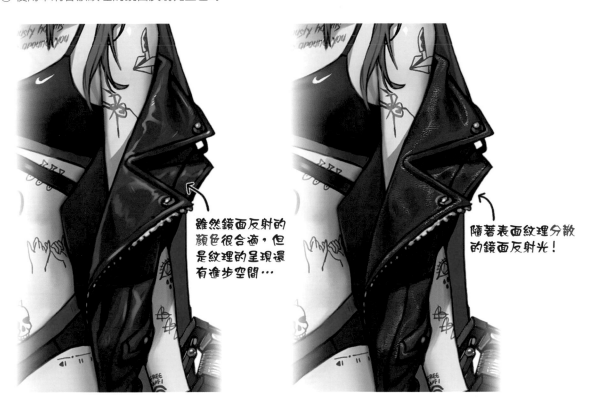

雖然鏡面反射的
顏色很合適，但
是紋理的呈現還
有進步空間…

隨著表面紋理分散
的鏡面反射光！

② 透光性（penetrability）

物體吸收並反射光的特定波長的話，很快就會顯現出顏色。
根據不同的物體材質或厚度，有時入射物體的光不會被吸收、反射，而是整個穿透並離開物體。
這種物體的屬性叫做透光性（penetrability），透光性會根據材質產生差異。

▶ 透明的原理

組成物體的分子排列緊密的話，會產生光的吸收或反射作用，物體顯現特定的顏色，
但是液體、氣體或厚度極薄的物體的分子間距非常大，光線會穿透物體，而且看起來是透明的。
某些物質不會和可見光的波長產生反應，這種時候光（可見光）會穿透物體，而且看起來是透明的。

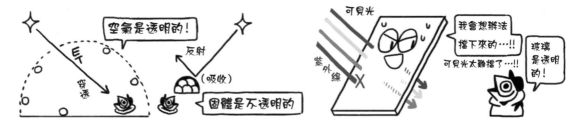

▶ 透過色（transparent color）

讓光的所有波長穿透物體的話，物體會呈現透明色，但是只讓特定波長穿透的話，光的顏色會改變，而這
種顏色就叫做透過色。

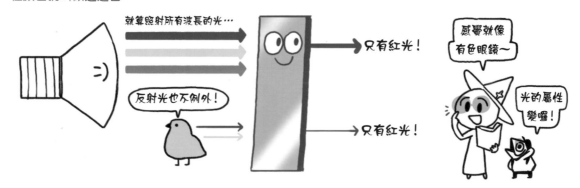

▶散射現象（scattering）

光線穿透並離開具有透光性的物體時，會以不規則的角度折射並廣泛散射。

物體厚度較厚、透光性低的時候，散射得更明顯，而且穿透的光會廣泛擴散。

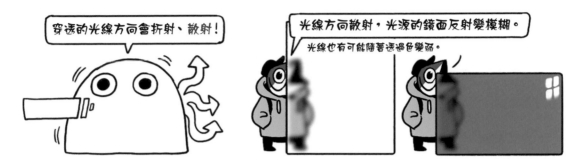

3. 多層（layered）材質

材質的透光性並非顯現於物體表面的性質，所以物體表面的鏡面反射光會隨著表面紋理和金屬性出現。

像這樣呈現兩種以上材質的物體叫做**多層**（layered）材質。

這世界上大多數的物體都有這種材質，人類的皮膚便是典型且複雜的多層材質。

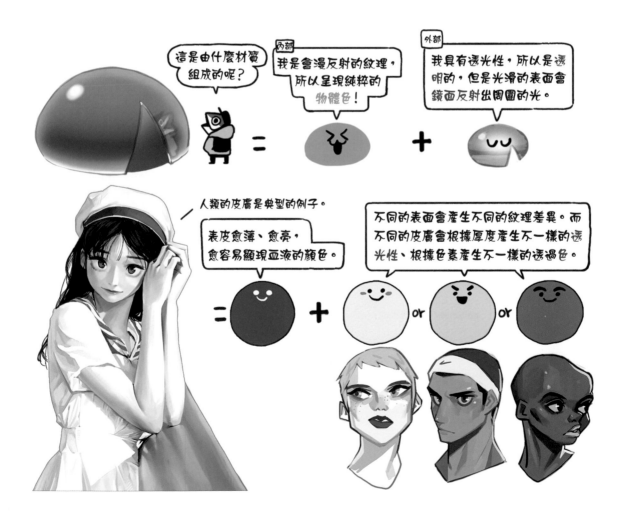

PART 05

現象

1_現象（effects & phenomena）

前面學到的光和材質的相互作用會引發各種視覺上的光學現象（optical phenomenon）。

從太陽和水滴形成的彩虹，到寶石的璀璨顏色，我們可以在許多地方觀察到這個現象。

替現實世界上色的時候，可以靈活應用各種現象來進行更寫實的表現。

而且，若是善用某些可以在極為罕見的狀況下觀察到的現象，就能描繪出夢幻的畫面。

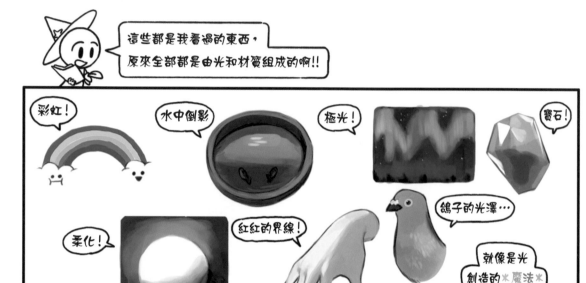

我們應該在合適的情況下利用這些現象，但是為了呈現創作物的效果，有時也能破例使用。

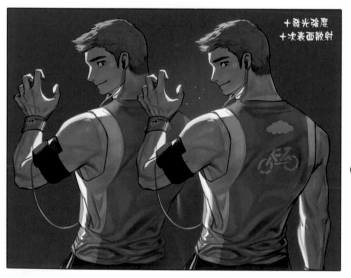

1. 光輝（radiance）

被強光照射的物體清楚反射顏色或光的時候，看起來就像自行發光，我們稱之為**光輝（radiance）**。

所有帶有顏色的物體都會反射微弱的光，但是不太會對周圍環境造成影響。

物體反射的光和顏色過度清晰的話，周圍環境也會照映出物體色或光。

主光源照度極高，包含反射光在內的所有間接光變清晰的話，我們就能輕易觀察到光輝。

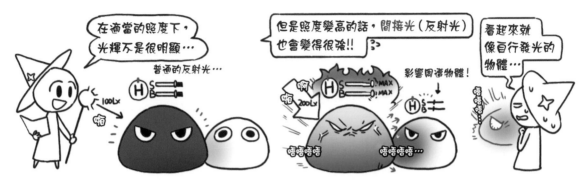

附近有相同顏色的物體時，顏色變得更鮮明，或是舞台上的人物看起來在發光，都是體現光輝的常見實例。

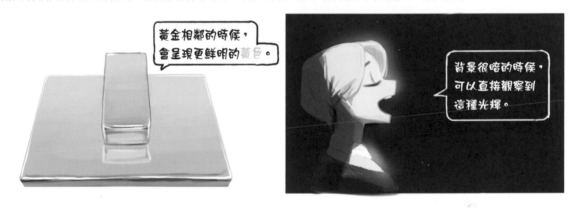

為了盡可能呈現強烈的照度，或是表現亮色物體亮部上的光線，我們經常使用光輝。

2. 彩虹與彩虹色

2-1. 彩虹（rainbow）

大家應該都看過雨後天空中的拱形彩虹。彩虹是大自然之中的典型光學現象之一。

彩虹為呈現紅色～紫色連續性顏色光譜的圓弧狀。

白色的陽光穿透空氣中的水滴時，經過折射並分散成各種顏色的光。條件符合的話，我們也可以在灑水器等人造環境中製造彩虹。

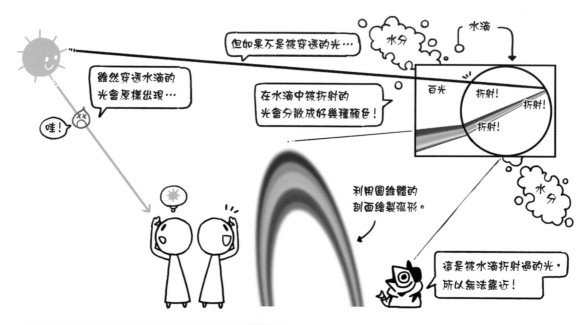

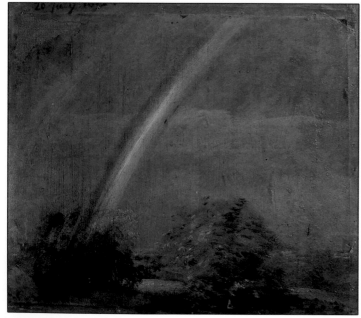

彩虹不是物質，而是一種現象，
所以總是跟觀察者相隔一段距離，
我們永遠都無法接近，
而且必須在特定情況下背向光源
才能觀察到，因此彩虹常被用來
表現幻象。

－約翰・康斯塔伯〈雙彩虹風景〉，油畫，1812 年

2-2. 彩虹色（iridescence）

光通常帶有一種顏色，但是肥皂泡泡或鮑魚殼等等帶有無法形容的五彩顏色。

光在極薄的薄膜上產生繞射[1]的時候，會根據觀察的角度產生不同的顏色，這就叫做**彩虹色**（iridescence）。

大自然很少出現完整的彩虹色，但是因為這種現象而帶有2～3種顏色的動物卻出乎意料地常見。

色素、物體結構和光的繞射造成的顏色叫做**結構色**，這在大自然生物中不難找到。

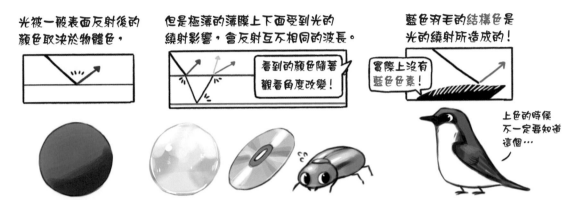

光被一般表面反射後的顏色取決於物體色。

但是極薄的薄膜上下面受到光的繞射影響，會反射互不相同的波長。

看到的顏色隨著觀看角度改變！

藍色羽毛的結構色是光的繞射所造成的！

實際上沒有藍色色素！

上色的時候不一定要知道這個…

1) 繞射：各種單色光的折射率不一樣而產生的現象。因此，顏色可能會隨著觀看角度改變。

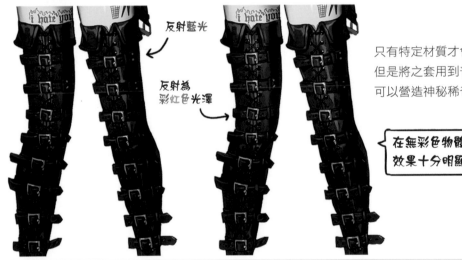

反射藍光

反射為彩虹色光澤

只有特定材質才會出現彩虹色，但是將之套用到普通光澤上的話，可以營造神秘稀奇的感覺。

在無彩色物體上的效果十分明顯！

知識 大自然中的藍色動物很稀有？

就算不如吉丁蟲或蜂鳥色彩斑斕，大部分的藍色動物都是因為**結構色**而呈現藍色。

動物的色素大多集中於皮膚，如果是出現在毛或羽毛上的藍色，那大部分都是結構色。

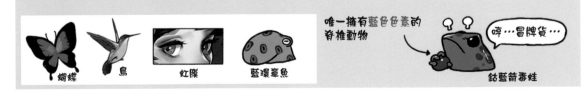

蝴蝶　　鳥　　虹膜　　藍環章魚

唯一擁有藍色色素的脊椎動物

哼…冒牌貨…

鈷藍箭毒蛙

3. 菲涅爾效應（Fresnel effect）

從清澈水面往下看的話，可以看清楚腳底水下的樣子，但是水面離視野愈遠的話，水面反射會愈明顯。

光抵達具有透光性的物體時，隨著光照射的角度和被反射的角度，同一種光的反射率和透光率也會不一樣。

光入射的角度愈垂直，透光率愈高，愈能看清水底；入射的角度愈斜，反射率愈高，天空映照地愈清楚。

這種現象叫做**菲涅爾效應**（Fresnel effect），名稱取自發現這個公式的菲涅爾。

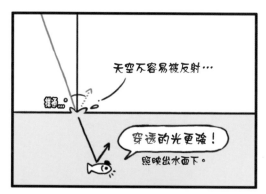
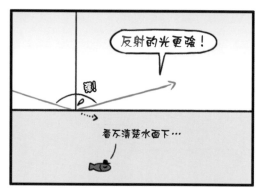

觀察者和水面的距離愈遠，水面看起來愈斜，

所以可以觀察到天空或周圍景色清楚地被反射到遠處的水面上。

陰影或黑色物體被反射的位置會在水面下。

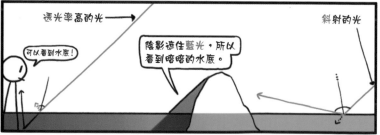

3-1. 在物體上應用菲涅爾效應

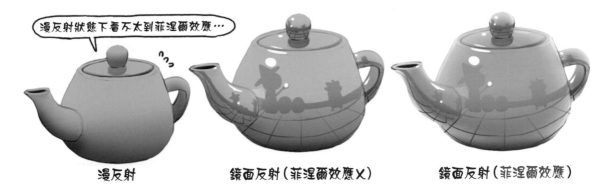

除了空間的遠近效果，我們觀察立體物體的外圍時，也能發現菲涅爾效應。

照射到球形物體正面的光垂直地被反射到眼睛，側面的光會從斜一點的角度被反射出去。

因此，我們會發現就算是同樣的光照射到鏡面反射的物體上，物體的**外圍**更常發生反射。

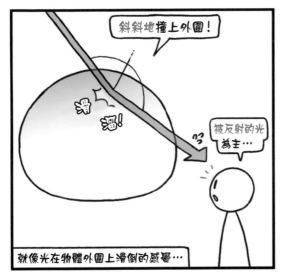

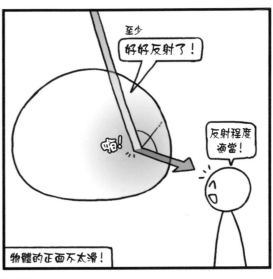

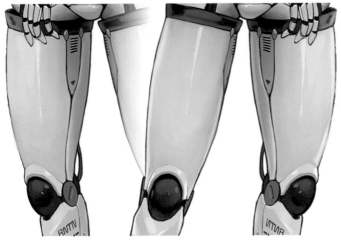

為了分離繪畫中的物體和背景，
我們有時會設置輪廓光照明。
除了在物體上照射強烈的逆光，
應用菲涅爾效果，
最大限度地呈現光被物體外圍反射的
樣子也是一種方法。

替金屬材質上色的時候，
請使用看看（顏色加亮合成）。

4. 次表面散射（SSS, sub surface scattering）

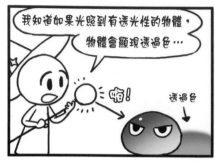 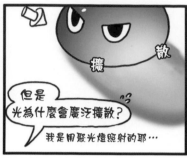 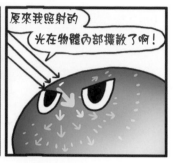

當穿透物體的光從其他位置離開時，光在物體內部明亮地擴散開來的現象叫做**次表面散射**。

光在物體表面下以不規則的角度被散射的話，物體的陰影會是明顯的透過色。

被散射的光的亮度，也會隨著光的照度或材質厚度而改變，這種現象會在多層材質上發生。

4-1. 在陰影處出現的次表面散射

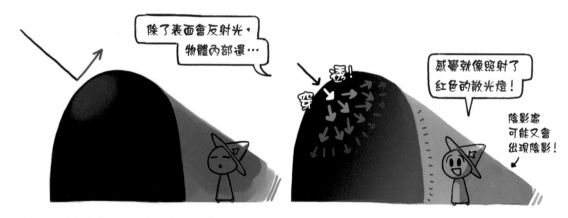

穿透物體的光在內部擴散的話，物體會像自行發光那般擴散光線，把光射出去。

我們可以觀察到在物體遮住且主光源照不到的投射陰影處，物體的透過色被擴散並照射出來。

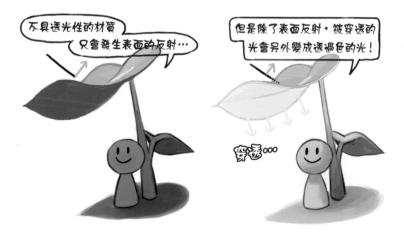

照度很強的時候，產生次表面散射的物體會發揮間接光的作用，照亮和物體接近的地方的陰影。

4-2. 在輪廓陰影處出現的次表面散射

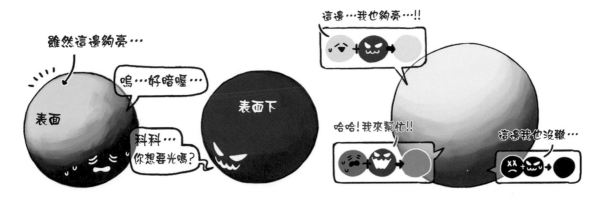

多層材質上被表面反射的光和次表面散射的擴散光,會對物體色造成複雜的影響。

亮部充分地被主光源照亮,所以次表面散射的透過色不會直接顯現出來。

在物體色相對不明顯的明暗交界線和陰影處,**透過色**的光造成的影響比主光源更明顯。

人類的皮膚是典型的多層材質之一,當強光照射到皮膚的時候,便能觀察到次表面散射現象。

除了照度的影響之外,皮膚的顏色、厚度和血流量都會讓輪廓陰影或明暗交界線呈現紅色。

滿足照度和材質條件的話,很容易發生次表面散射現象,所以替人類的**皮膚**上色的時候常常用到此現象。

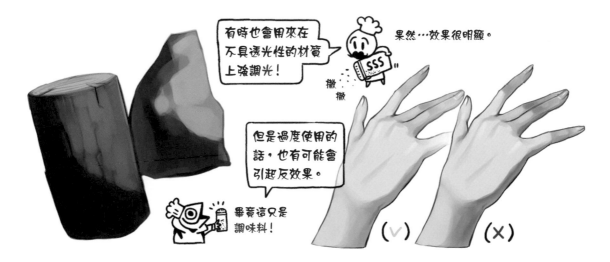

▶利用圖層混合範圍來合成次表面散射

呈現出皮膚的次表面散射現象，可以有效表現有活力的皮膚。

利用圖層混合範圍，簡單合成在明暗交界線處出現的紅光看看吧。

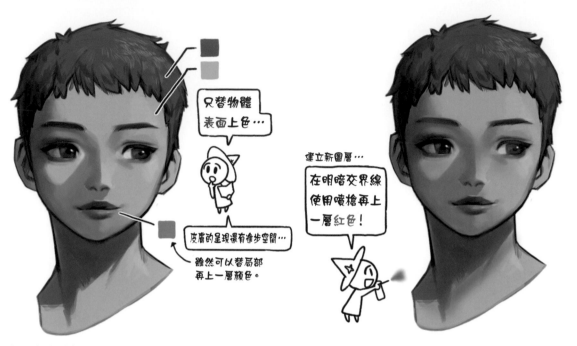

灰階上色法等等只能合成物體表面的顏色，所以要額外描繪次表面散射造成的顏色。

建立要合成的新圖層，輕輕地在明暗交界線塗上紅色。

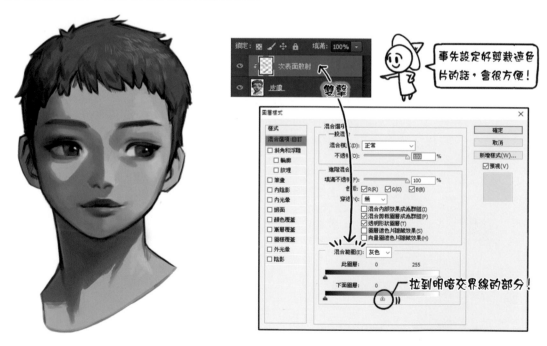

在合成用圖層的混合範圍畫面，移動底下的圖層漸層的滑桿，避免亮部出現。

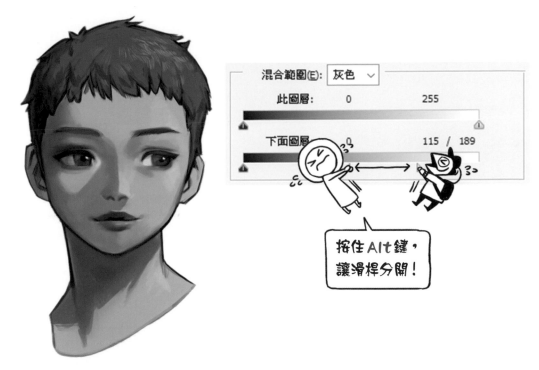

此時按住Alt鍵並移動滑桿的話，可以更柔和地進行合成。

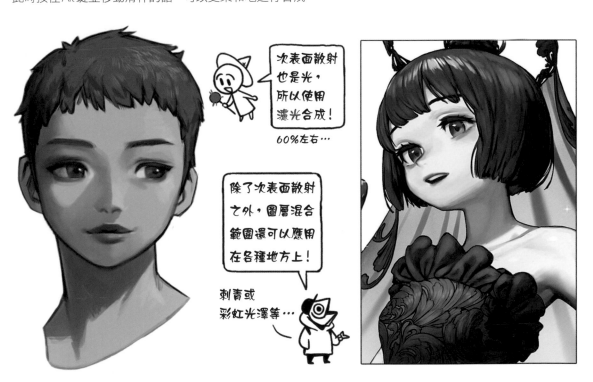

使用濾色或覆蓋功能合成圖層，即可表現次表面散射。
調整圖層不透明度，以免紅色太明顯。

PART 06

顔色

1_顏色（color）

光照亮世界的話，我們會將它感知為顏色。顏色是主觀的感覺，不是實際存在的東西。

用準確的顏色來描繪受到光的影響而出現的景象，可以有效重現**光**這個無形的存在。

「色」在不同的情況下，代表不同的含義。為了了解上色，我們先來比較幾種顏色的定義。

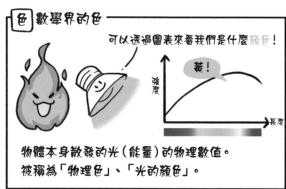

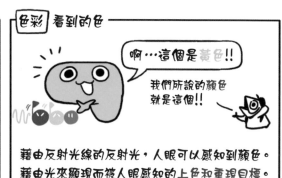

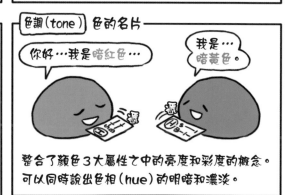

也就是說，上色所需要的顏色是**色彩**最準確的表現，或是能直覺地叫出來的**顏色**。

1. 混色（color mixing）

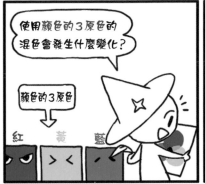

為了呈現物體的模樣，在畫作中塗抹顏色的行為叫做上色，而製造出那種顏色的行為叫做**混色**。
混色的時候，必須搭配顏料來製造想要的顏色。有別於採用加色法的光，混色的時候採用**減色法**。
現在來了解在混色過程中減色的話，顏色的屬性會發生什麼變化吧。

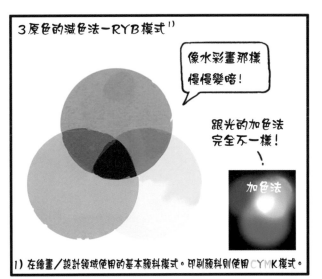

混色的三種基礎顏色被稱為3原色，
色環的3原色分別是紅、黃、藍。

顏料經過混合的話，顏色會愈來愈暗，逐漸變
成黑色，所以這種混合方式叫做**減色法**。
水彩畫技法是減色法的經典實例。

混合3原色可以製造出所有的**色相**。

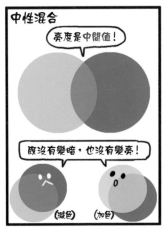

一般來説，電繪上色是透明度的疊加，會出現顏色的**中性混合**。
有別於減色法，採用中性混合來混色的話，可以調整成兩色的平均亮度。
採用中性混合來混色的時候，如果混合了色相差異大的顏色，彩度會大幅
下降。

2. 顏色的3大屬性與應用

每個顏色的色相、彩度和亮度都不一樣。數值取決於光和物體的相互作用。

不過，顏色是主觀的感覺，所以我們可以善用各個屬性來替畫作塗上更豐富的顏色。

現在來了解上色時如何善用顏色的屬性來混色或怎麼呈現對比。

① 色相（hue）

根據物體色和光的波長決定要上色的顏色之**色相**（hue）。

光的照度愈強、顏色愈鮮明，光的顏色造成的影響愈大。

光的波長很平均的白色光沒有特定的色相，所以只能調整物體色的亮度和彩度來上色。

如果光和物體色是補色關係，物體會吸收掉所有的光，所以物體色不會被反射，呈現彩度和亮度較暗的顏色。

▶ 暖色與冷色

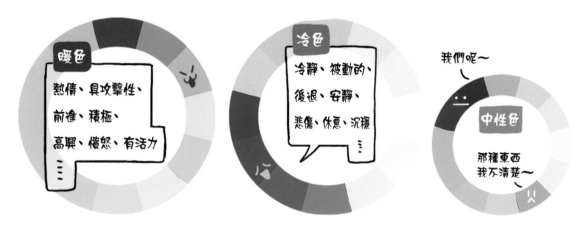

暖色和**冷色**是可以感受到人類心理變化的典型例子。

在自然光下，紅色波長明顯，太陽紅紅黃黃的；藍色波長被散射，天空呈現藍色。

令人想起太陽或煙火的紅色系叫做**暖色**，令人想到水或冰雪的藍色系叫做**冷色**。

紫色、綠色這種根據一起使用的顏色產生溫暖或寒冷感覺的顏色叫做中性色。

以無彩色或中性色為主來繪畫的時候，靈活運用暖色和冷色的話，可以營造心理上的溫差。

▶ 類似色配色

色環中色相相近的顏色叫做**類似色**。

具有類似色關係的色相會彼此協調地融合在一起,所以可以試著在平淡的色相上使用類似色看看。

尤其是紫色和綠色這兩種中性色,色相範圍非常廣,可以多多利用類似色來配色。

▶ 補色對比

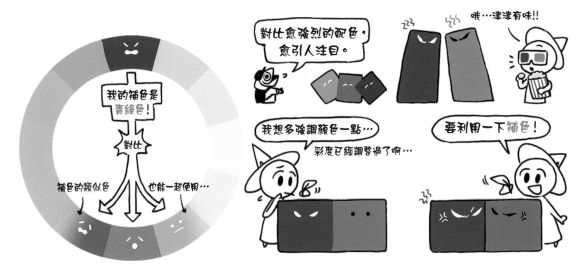

色環中,和對面的色相形成的關係叫做**補色關係**。

彼此是補色關係的色相會將兩種色相的對比放到最大,具有強調各自的色相的功能。

在特定色相和無彩色的關係中,為了更突顯顏色,也會刻意使用補色。

兩種色相的直覺性補色對比可能會給人幼稚的感覺,所以有時會使用連同補色的類似色一起搭配的**補色分割配色法**。

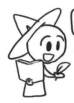

跟光相比，我們可以自由自在地使用顏色！
現在來觀察看看不同的色相用法有什麼差別！

色相（hue）是顏色屬性中最主觀的屬性，所以能夠多元自由地使用！

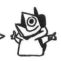

調整圖像的整體氣氛時，經常用到暖色和冷色。

暖色 ●●●●
熱情進取的氣氛
適合有活力的描寫。

冷色 ●●●●
冷淡安靜的氣氛
適合沉穩的描寫。

表現亮部和陰影的溫差時也會用到。

基本色→

實際上，自然光會出現暖色太陽和冷色天空的色相對比。

善用類似色的配色，便能讓稍有不慎就會變得單調的上色更加豐富多彩。

要多加留意的是，這不是光造成的色相變化，所以太誇張的配色可能會讓繪畫的逼真感大打折扣。

為了強調特定色相，調整彩度對比是最普遍的手法，但是也可以利用強調色的補色來烘托色相。

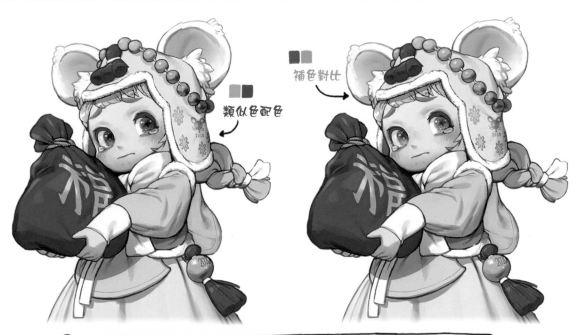

類似色配色

補色對比

這是顏色的屬性中最具顏色（color）特質的屬性，所以使用方法很多元！

花花綠綠～

一邊確認明度（value）一邊上色會更好喔～

每種色相的固有亮度都不一樣。

② 彩度（saturation）

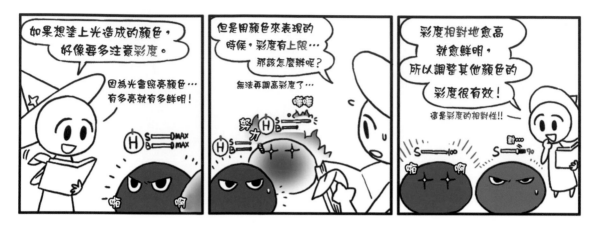

因為照度充足而變亮的物體會呈現高**彩度**的顏色。表現光的時候，調整彩度的重要性不亞於亮度。
但是有別於採用加色法的光，顏色的彩度呈現有限，無法使用特定數值以上的更鮮明的彩度來上色。
重要的是，跟彩度相對低的顏色做比較的時候，要善用看起來更鮮明的彩度的相對性。

▶ 彩度的相對性

彩度指的是色相的鮮明程度，特徵是旁邊有相對模糊的顏色時，色相會變得更明顯。
此外，彩度極為鮮明的顏色和其他高彩度顏色相比的話，色相就不太明顯。
我們稱之為彩度的相對性，而上色可以表現的彩度有限，所以要靈活運用這個特徵才行。

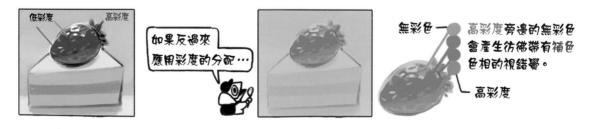

如果過度使用彩度的相對性，有時會造成鄰近的無彩色顏色看起來像補色色相的視錯覺現象。

▶ 調整彩度－強調彩度等於強調光

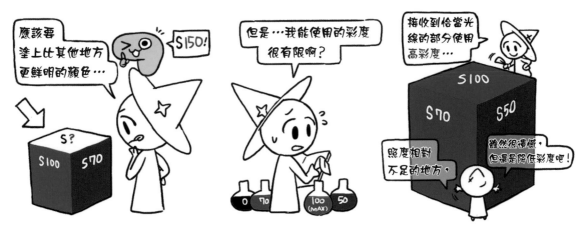

上色的顏色愈鮮明，愈容易表現光，所以強調彩度是強調**光**的表現的方法。

但是跟人眼可以感知到的顏色彩度相比，藉由上色重現的彩度十分有限。

如果清楚地呈現出明暗交界線的顏色，亮部的顏色會變得更亮，更接近白色，也就是無彩色。

若想盡可能鮮明地塗上亮部顏色，則必須降低照度相對低的明暗交界線和陰影的彩度。

不過，跟色相、彩度相比，**亮度、明度**是比較客觀的屬性，所以調整彩度的時候，也要一邊留意明暗變化，一邊上色。

▶ 高彩度繪畫和低彩度繪畫

彩度的特徵是，跟其他顏色屬性相比，我們比較不容易直覺地感知到彩度的差異。

整體彩度高的多彩繪畫，適合透過色相的搭配和對比來表現絢麗的氣氛。

反之，彩度低的繪畫不太會出現顏色所營造的主觀氣氛，但是有益於明暗的寫實表現。

觀察看看真實世界，便會發現各種光線造成的彩度變化千差萬別。

感覺跟其他顏色屬性相比，彩度確實比較難掌控…
是因為彩度的呈現有限或不熟悉怎麼調整彩度嗎？

為了調好彩度，一定要了解彩度的相對性和明度。

若想強調並描寫特定顏色的色相，上色的時候可以利用彩度的相對性達到此效果。

利用高彩度表現
照光處的顏色，
強調光…

用低彩度的顏色替
陰影處或彩度相度
低的物體上色，強
調顏色。

高彩度的繪畫十
分強烈，但是很
難選擇特定的色
相來強調。

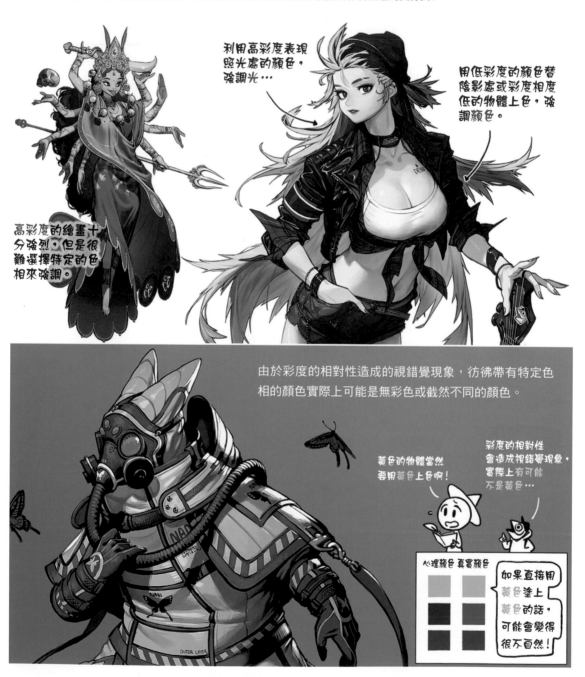

由於彩度的相對性造成的視錯覺現象，彷彿帶有特定色
相的顏色實際上可能是無彩色或截然不同的顏色。

黃色的物體當然
要用黃色上色啊！

彩度的相對性
會造成視錯覺現象，
實際上有可能
不是黃色…

心理顏色 真實顏色

如果直接用
黃色塗上
黃色的話，
可能會變得
很不自然！

在照度適當的光之下，亮部的彩度最高，但是彩度的表現有
限，所以降低明暗交界線和陰影的彩度後再上色。
不過，要注意的是，調整彩度的時候，明度不能跟著改變。

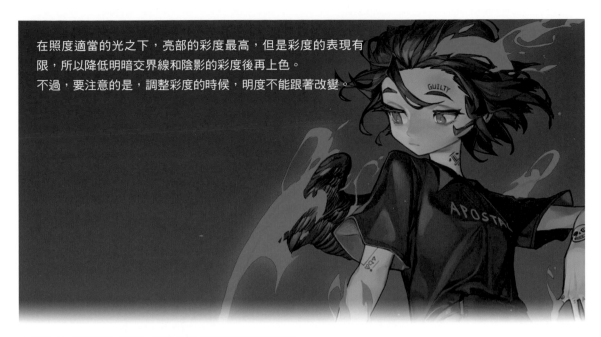

高彩度繪畫明顯帶有豐富色彩營造的朝氣蓬勃的情緒，
低彩度繪畫不太容易引起比較主觀的感覺，但是可以突顯明暗營造的寫實表現。

鮮明又有活力
的氣氛！

比較無感的氣氛⋯

上色的時候，與其執著於低彩度或高彩度的顏色，
還不如練習怎麼根據光或氣氛呈現多元的彩度差異！

高彩度的顏色可讀性佳，所以經常被拿來使用，
但是想要好好使用色彩的話，利用彩度對比的效果更好。

高彩度的配色比低彩度難⋯

③ 亮度（Brightness）

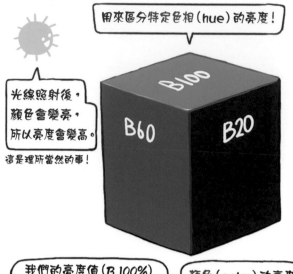

光照射後變亮的色相（hue）的亮度叫做**亮度**。
顏色（color）的最終亮度並非由亮度來區分，
而是根據色相、彩度和亮度，
用名為**明度**的概念來區分。

在3大顏色屬性中，亮度和明度的關聯最直接，
但是就算亮度一樣，
明度也有可能會隨著色相、彩度改變。

要知道亮度和明度是不一樣的概念，
現在來看看怎麼在上色的時候應用亮度。

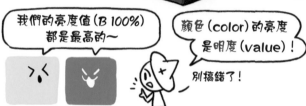

▶ 漸層（Gradient）

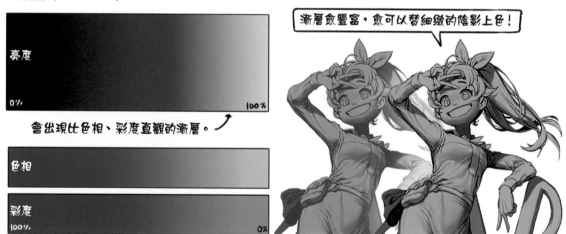

亮度的明暗差異愈大，亮部和陰影的界線愈清楚，**立體的形態**愈明顯。
某個顏色變成另一個顏色的階段叫做**漸層**，顏色屬性中的亮度很容易出現漸層的表現。
在比較豐富的漸層中，可以替更細緻的陰影上色，並表現立體寫實的結構。

▶ 色調（tone）

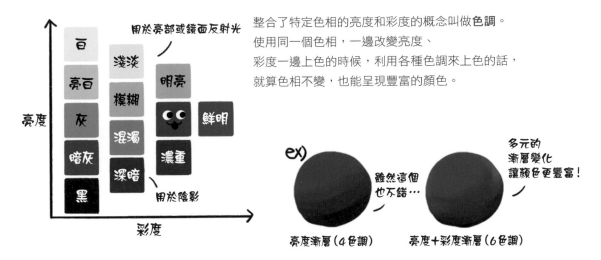

整合了特定色相的亮度和彩度的概念叫做**色調**。
使用同一個色相，一邊改變亮度、
彩度一邊上色的時候，利用各種色調來上色的話，
就算色相不變，也能呈現豐富的顏色。

▶ 低色調、高色調（low key、high key）

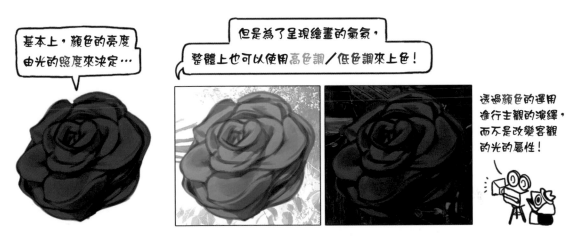

顏色的亮度取決於光的照度，但是為了呈現繪畫的氣氛，我們也可以刻意調整整體的顏色亮度。
低色調是指用低亮度的色調替整個畫上色，**高色調**則是指用高亮度的色調來上色。
低色調繪畫的特徵是氣氛陰鬱沉重，高色調繪畫的特徵是氣氛明豔輕鬆。

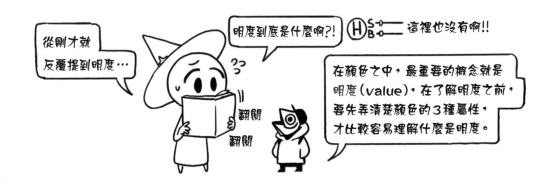

④ 明度（value）

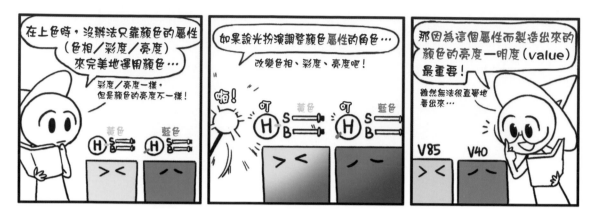

明度（value）指的是根據顏色的色相、彩度和亮度所顯現之顏色（color）的**最終亮度**。

用各種顏色替光和陰影上色的時候，區分並決定明度十分重要。

明度不是特定顏色的絕對值，所以很難一眼就確認。

不過，理解清楚明度概念的話，就能使用比實際上還要豐富的顏色來替真實世界上色。

▶**確認明度**

在 Photoshop 等電繪軟體中混色的時候，調整的是色相、彩度和亮度，沒辦法直接調整明度。

現在來了解如何使用圖層混合選項，簡單地用單色影像來看繪畫的方法。

① 建立新圖層

② 塗上白色，利用**色彩**（color）合成。

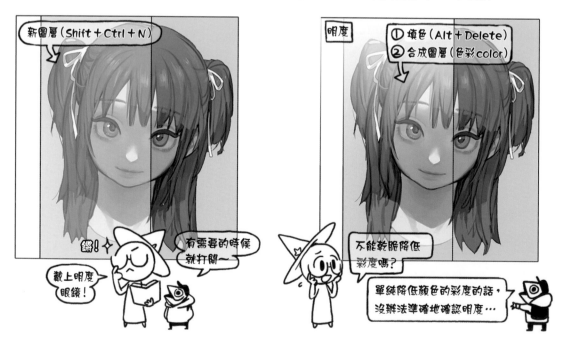

▶ 色相（hue）和明度

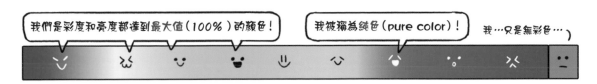

什麼色相也沒有的無彩色（白色）的亮度就是明度，但是每個帶有明亮純色相的顏色的明度都不一樣。

所謂的明亮純色是指顏色的彩度和亮度達到最大值，完全沒有混合無彩色的**純色**（pure color）。

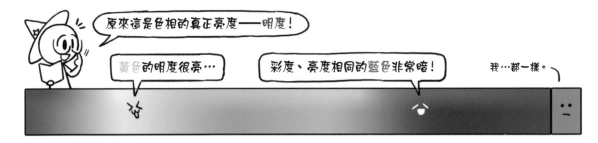

確認看看純色的明度，便會發現每個色相都有明度上的差異。

黃色的明度很亮，藍色的明度則很暗，所以這兩種顏色的灰色看起來完全不一樣。

純色的亮度都一樣，各個色相又有固定的明度，所以降低彩度的話，全部都會變成一樣的灰色。

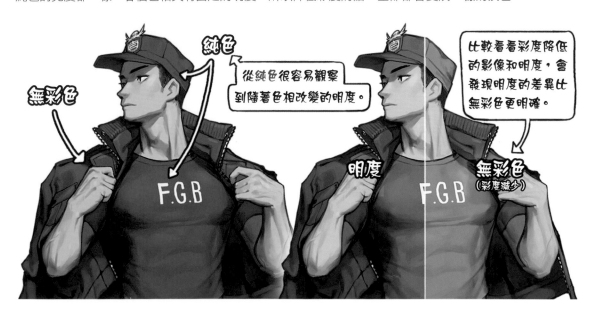

3原色中的黃色、藍色彩度降低後，顏色的明度差異十分大，而紅色的差異比較小。

混合了3原色的二次色色相差異更小，所有顏色重疊的無彩色（灰色）的亮度即等於明度。

色相愈鮮明的純色，因色相造成的明度差異愈明顯，所以上色的時候要多加注意明度。

不過，低彩度顏色的色相造成的明度差異比較小，所以無論上什麼顏色，都能跟色相互相搭配。

亮部被光照得很清楚，顏色**彩度**因此變高，所以選擇顏色的時候，隨色相改變的明度是十分重要的屬性。

相反地，在光比較照不到的陰影處塗上的顏色彩度和亮度相對低，所以可以利用明度相似的顏色或無彩色，自由地塗上多彩的顏色。

▶ 亮度（brightness）和明度

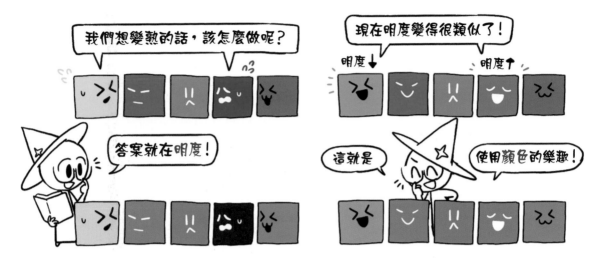

每種色相的明度都互不相同，為了統一明度相反的顏色的明度，必須調整顏色的亮度。

為了和其他顏色一起協調地使用黃色，要考慮到色相的明度十分亮，並降低顏色的亮度再上色。

相反地，藍色的明度很暗，所以要提高亮度。純藍色的亮度已達最大值，所以要降低彩度。

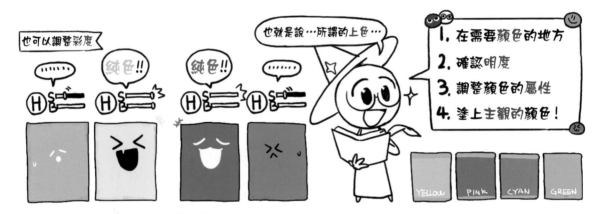

如果想把多種顏色的明度調成類似的值，可以善用明度相反的純色和無彩色的顏色屬性來上色。

也就是說，每個顏色的色相明度都不一樣，而顏色的明度會隨著彩度改變，調整明度的時候，要調整顏色的亮度。

如果說光可以決定客觀的顏色之屬性，那上色便是調整明度，使用主觀的顏色。

▶ 利用明度上色－單色

有別於顏色的色相、彩度、亮度,明度無法直接調整,所以很要求上色者的**感覺**。
每種顏色呈現的明度都不一樣,而屬性截然不同的顏色又會出現相同的明度。
現在先暫時忘掉顏色的屬性,確認顏色的明度就好,練習看看怎麼決定要用的顏色吧。

① 在畫布上填滿任意的顏色,建立用來確認明度的新圖層。

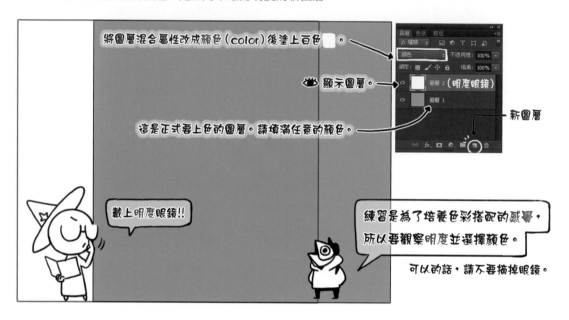

② 確認上過色的圖層明度就好,並塗上任意的顏色。換成滴管比較方便。

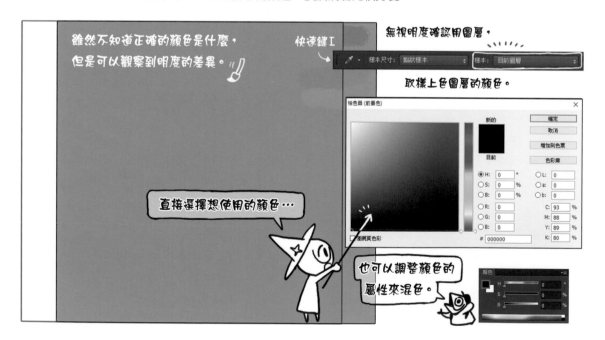

③ 盡可能使用不同的顏色，盡可能用相同的明度上色看看吧。

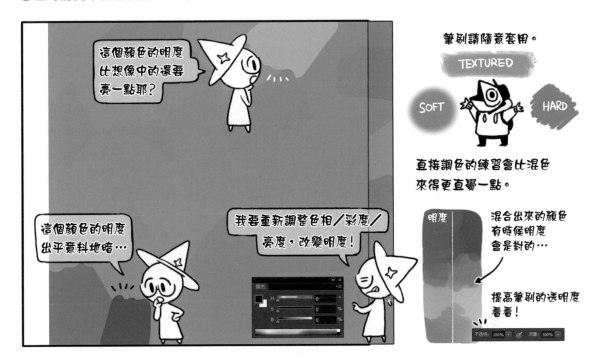

④ 隱藏明度確認用圖層的話，就能看到明度固定的顏色了。

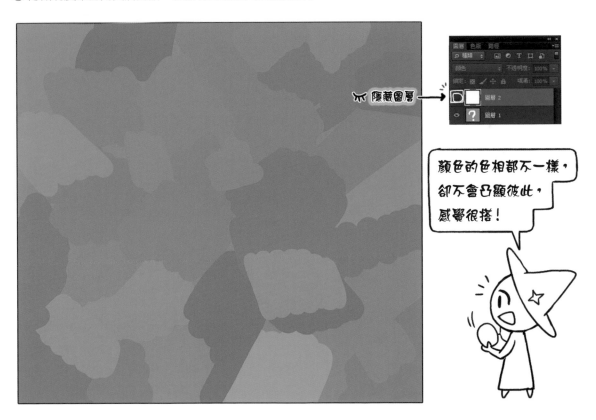

▶ 利用明度上色－漸層

利用每種顏色明度都不一樣的特點，塗上會逐漸改變明度的漸層吧。
比起只是調整顏色的亮度，最好連同色相和彩度一起調整和混色。

① 用任意兩種明度不同的顏色建立漸層後，建立明度確認用圖層。

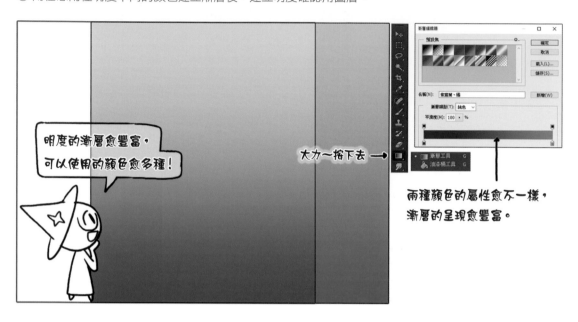

② 同樣塗上任意的顏色，但是顏色沒有超出既有的漸層範圍。

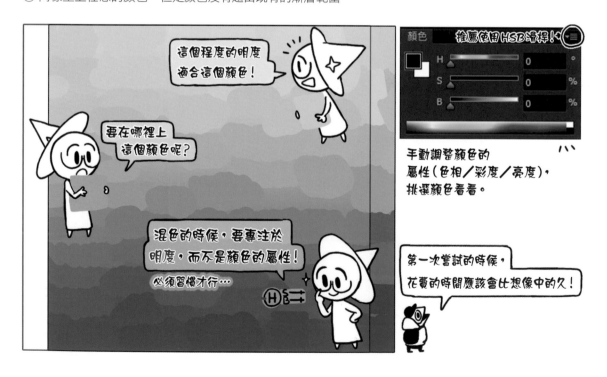

③ 隱藏明度確認用圖層，確認是否形成自然地呈現不同顏色的明度的漸層。

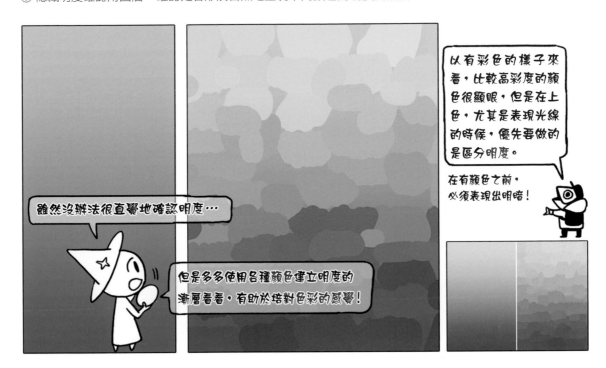

④ 可以看到顏色的明度和降低顏色彩度的無彩色非常不一樣。

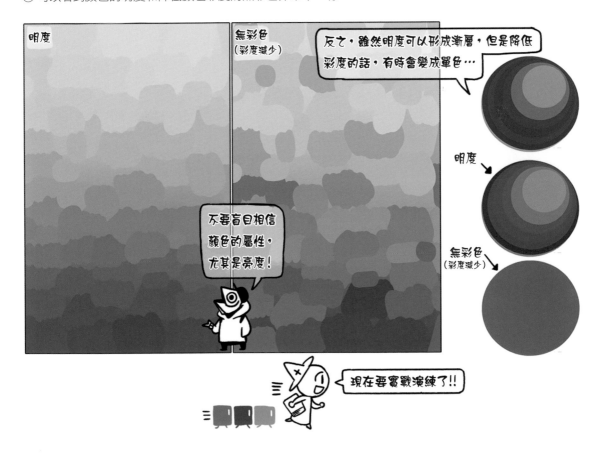

▶ 利用明度上色－光與陰影①

光和物體塑造的亮部和陰影顏色會呈現豐富漸層的明度。

以光造成的顏色為基礎，一邊留意明度，一邊運用各種顏色替光和陰影上色吧。

① 先備好被無彩色的光照射的無彩色物體的**無彩色繪畫**，接著建立明度確認用圖層。

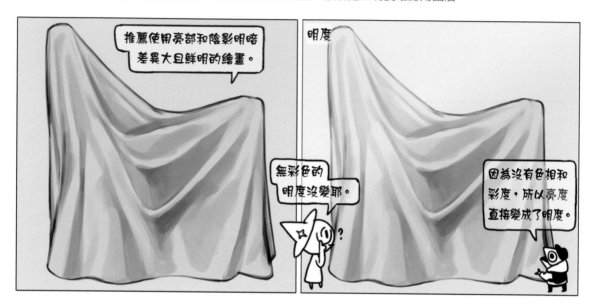

② 一邊注意明度，一邊在上色過的圖層塗上有色相和彩度的有彩色。

完成上色後，隱藏明度用確認圖層，確認由顏色的明度營造的立體感。

▶ 利用明度上色－光與陰影②

顏色的屬性取決於光和物體之間的相互作用，有時也能觀察到豐富的顏色。

不過，顏色是觀察者感受到的主觀感覺，所以一邊留意明度，一邊上色的時候，可以更自由主觀地表現顏色。

現在來了解如何一起表現光造成的客觀顏色和自己想塗的主觀顏色吧。

① 準備非無彩色的物體和明度確認用圖層，在上色過的圖層局部塗上明度相同的顏色。

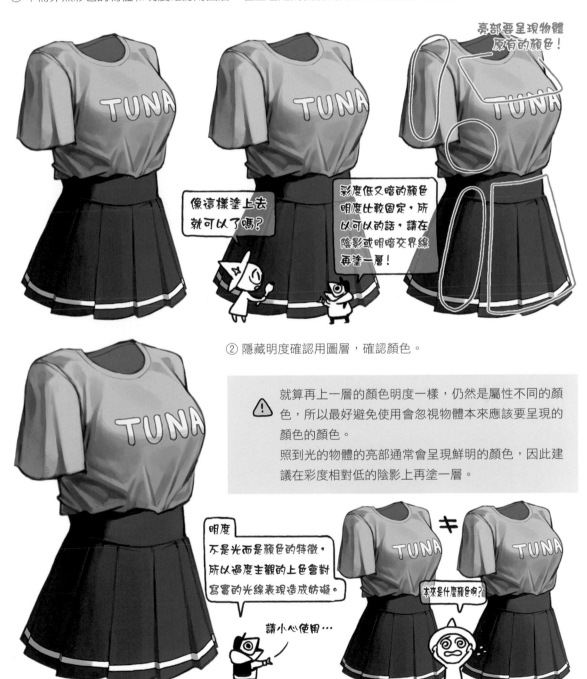

亮部要呈現物體
原有的顏色！

像這樣塗上去
就可以了嗎？

彩度低又暗的顏色
明度比較固定，所
以可以的話，請在
陰影或明暗交界線
再塗一層！

② 隱藏明度確認用圖層，確認顏色。

⚠ 就算再上一層的顏色明度一樣，仍然是屬性不同的顏色，所以最好避免使用會忽視物體本來應該要呈現的顏色的顏色。

照到光的物體的亮部通常會呈現鮮明的顏色，因此建議在彩度相對低的陰影上再塗一層。

明度
不是光而是顏色的特徵，
所以過度主觀的上色會對
寫實的光線表現造成妨礙。

請小心使用…

本來是什麼顏色啊？

PART 07

上色

1_上色（coloring）

▶ 上色與上色法

在畫作上塗顏色的行為叫做**上色**，根據上色的顏料或方法來區分**上色法**。

以前是以油畫和水彩畫等傳統繪畫為基礎，根據畫家的畫風來區分上色法。

隨著技術日新月異，上色法也變得五花八門，從化學顏料到電繪等各種上色法都有人研究。

沒有混色限制的現代電繪上色法，一般來說可以根據上色方式分成好幾種。

在細節上，可以透過筆刷和圖層合成來製作畫風獨特的創作物。

每種情況的合適上色法都不一樣，利如上色法會隨著上色對象、目的或創作者的喜好等等而變。

特性顯著的上色法不一定能畫出好看的畫，所以現在讓我們來了解、練習不同的上色法吧。

1. 常見的繪畫上色法

為了有效率地使用各種顏色，關於上色顏料的技術自古以來不斷發展。

各式各樣的上色顏料會決定上色作業的特性，例如混合性或乾燥時間等等，並根據顏料區分上色法。

電繪也經常模仿隨顏料改變的上色法，所以我們先來了解繪畫中常見的上色法。

① 透明－水彩畫

水彩畫是讓水溶性顏料滲入紙張，使顏色變濃來上色的技法。

特徵是考慮到顏色透明度的直覺式作畫方式，此技法無論是在東方或西方，長久以來為人所使用。

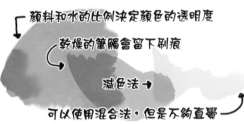

顏料和水的比例決定顏色的透明度

乾燥的筆觸會留下刷痕

減色法→

可以使用混合法，但是不夠直覺

② 不透明－壓克力、油畫（厚塗）

不透明上色法是利用結合油或化學物的顏料來上色的技法，可以塗上比水彩畫厚的顏料。

厚厚上一層的顏料可以完整覆蓋畫布或底色，不用混色也能再塗一層。

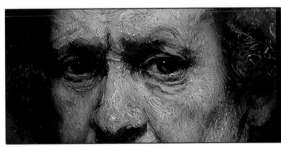
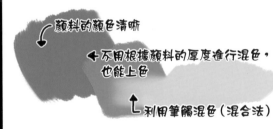

顏料的顏色清晰

不用根據顏料的厚度進行混色，也能上色

利用筆觸混色（混合法）

③ 半透明－膠彩畫

相較於水彩畫，膠彩的水和顏料比例十分高，是設計來用於不透明上色法的顏料。

作畫方式和水彩畫相同，可以上不透明的顏色，這跟電繪的筆刷功能十分類似。

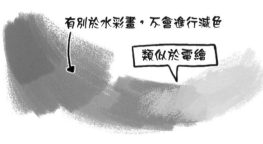

有別於水彩畫，不會進行減色

類似於電繪

2. 常見的電繪上色法

① 動畫風上色

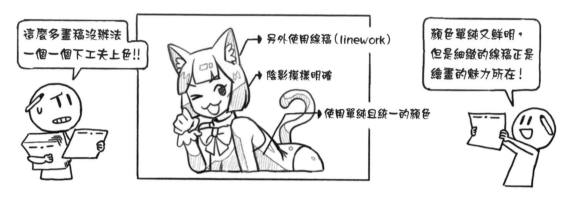

在格子（cell）內填滿顏色，表現明暗的上色法，是動漫的作畫基礎。

特徵是在特定的區間分色描繪，所以繪畫的配色或陰影呈現十分直覺。

圖層的功能很明確，可以善加利用混合選項，因此**線稿（linework）**和顏色可以很好地區分開來。

此技法使用圖層合成來調整顏色，所以可以塗上更鮮明的顏色，有利於鮮豔透明的上色。

又可以直覺地表現明暗的區分，所以上色速度比較快。

動畫風上色無法透過筆觸來描繪顏色的漸層，可以描寫的立體感有限，但很適合用在漫畫上。

▶ 了解圖層混合選項

採用使用許多圖層的動畫風上色時，可以多加利用電繪軟體的合成功能。
接下來要了解的是有助於上色的幾項功能。

① 正常（normal）

依照圖層的不透明度上一層顏色的基本設定。

② 色彩增值（multiply）

合成變暗。經常用來替陰影上色。

③ 線性加深（linear burn）

進行減色。一定會變暗，所以經常用在線稿上。

④ 濾色（screen）

合成變亮。經常用在亮部上。

⑤ 顏色／線性加亮（color／linear dodge）

進行加色。經常用在鏡面反射光上。

⑥ 覆蓋／柔光（overlay／soft light）

介於色彩增值和濾色之間，根據不同的顏色改變暗或變亮。
彩度會提高，經常用來校正整體的色感。

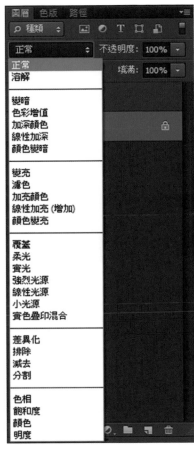

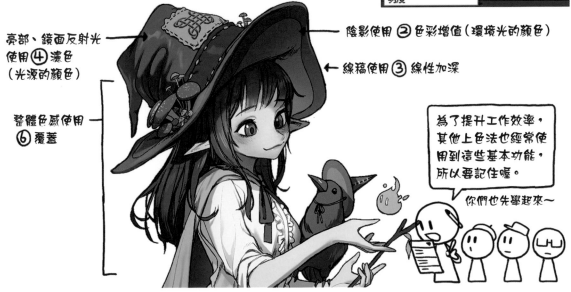

亮部、鏡面反射光
使用④濾色
（光源的顏色）

整體色感使用
⑥覆蓋

陰影使用②色彩增值（環境光的顏色）

線稿使用③線性加深

為了提升工作效率，其他上色法也經常使用到這些基本功能，所以要記住喔。

你們也先舉起來～

動畫風上色順序

1. 在草稿上描繪簡潔的**線稿**。描繪的時候沒什麼特別的竅門,所以是很花時間的作業。

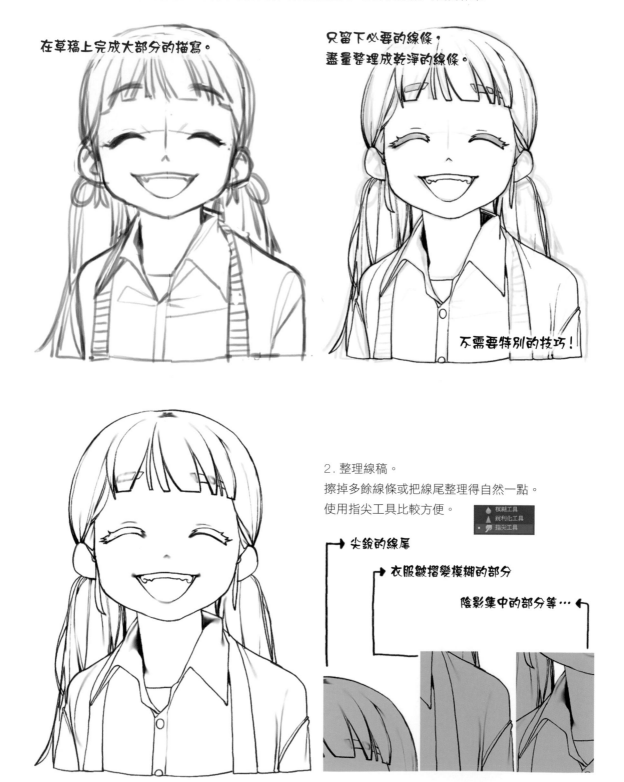

在草稿上完成大部分的描寫。

只留下必要的線條,
盡量整理成乾淨的線條。

不需要特別的技巧!

2. 整理線稿。
擦掉多餘線條或把線尾整理得自然一點。
使用指尖工具比較方便。

模糊工具
銳利化工具
指尖工具

尖銳的線尾

衣服皺摺變模糊的部分

陰影集中的部分等…

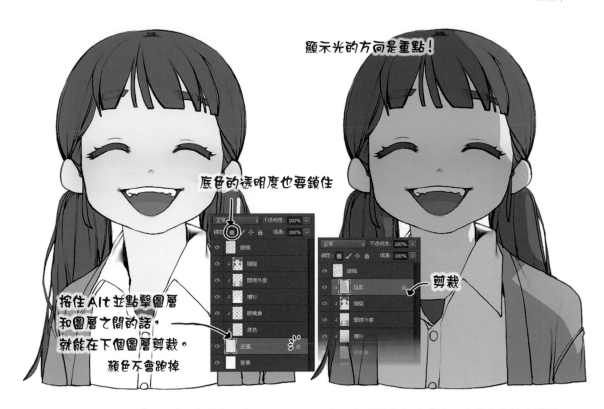

3. 俐落地塗上底色，使用剪裁遮色片來配色。

4. 使用色彩增值合成，按照光的方向塗上陰影。

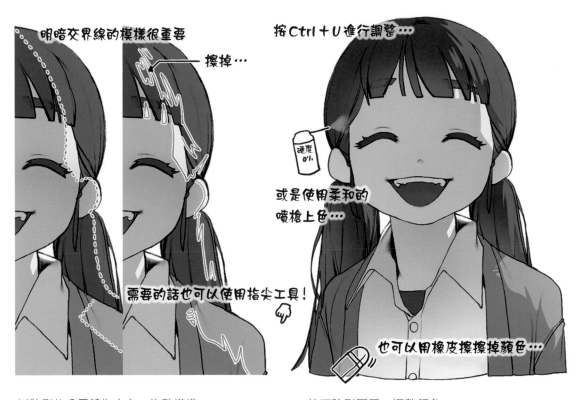

5. 以陰影的**分界線**為中心，修整模樣。

6. 校正陰影圖層，調整顏色。

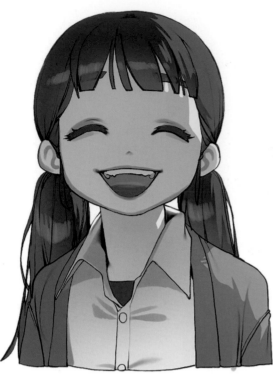

7. 建立新的陰影圖層，
再上一層不足的明暗。
調整方法跟原本的陰影圖層一樣，
根據喜好呈現顏色。

■ 再上一層陰影集中
的部分和細微的衣
服皺摺等等，感覺
就像在描繪模樣。

■ 為了表現有活力的
皮膚，合成隱約有
點鮮明的紅暈。

8. 黑色的線稿不太自然，
所以要替換整體或局部的線稿顏色。
可以使用線性加深。

降低線稿的透明度，
透明水彩畫的感覺…

輪廓線就算變深也很自然！

合成成鮮明的顏色，
凸顯色感…

9. 根據物體的材質，塗上反射光和鏡面反射光。
最好先從若隱若現的部分開始上色，
最後再塗上微小鮮明的鏡面反射光。
可以使用顏色／線性加亮。

像在描繪模樣那般，
使若隱若現的反射光
變明顯…

擦掉一點點的尾巴，

或是強調分界線的話，
效果會很好。

10. 替沒辦法描繪成線稿的部分
或細微的明暗差異上色，然後收尾。
建議在收尾階段的時候，
像使用色鉛筆描繪那樣仔細上色，
不要使用合成功能。

辛苦了！

畫完線稿後，
上色簡單多了…

② 水彩上色

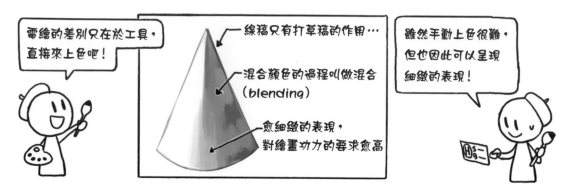

這是像使用畫筆一樣，利用電繪軟體的筆刷工具，直接塗上一層顏色的上色法。

筆刷工具是疊加**不透明度**的混合方式，所以使用方法類似於膠彩畫等半透明上色法。

這需要手動上色，所以對創作者的繪畫功力要求較高，但是描寫的潛力大，所以是電繪的基礎。

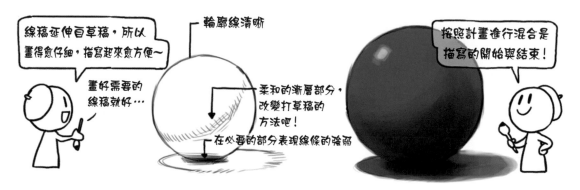

一邊修整筆觸一邊描寫，可以呈現細緻的表現。可以自由地使用顏色，培養用色的感覺。

此外，還可以根據需求利用電繪軟體的各種功能來上色。

比起圖層設定，更需要靈活使用筆刷的設定，

所以創作者的繪畫功力和筆刷設定將對整體作業帶來很大的影響。

▶ 設定筆刷

懂得利用 Photoshop 筆刷工具的話，就能使用各種方式上色。
現在來了解筆刷功能的設定和使用方法。基本的快速鍵是 F5。

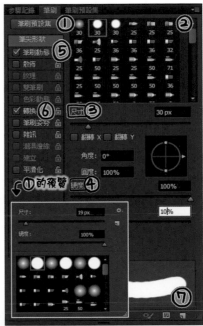

① 筆刷預設集（brush presets）◀

叫出事先儲存設定值的筆刷。
在筆刷模式中，右鍵點擊畫布就會開啟。
可輕易調整**②筆尖形狀**、**③筆刷尺寸**、**④硬度**。

⑤ 筆刷動態（shape dynamics）◀

設定筆刷尺寸的調整要素。
將觸控筆的壓力設定為基本，
根據個人喜好調整最小直徑。

 用筆的壓力
調整尺寸
（最小直徑0%）

 粗度平均的筆觸
（最小直徑60%）

⑥ 轉換（transfer）◀

設定筆刷透明度的調整要素。
最小不透明度低的話，就像水彩畫那樣很容易再上
一層。
不透明度高的話，則可以像壓克力那樣不用混合就
再上一層。

最小
不透明度
0%

最小
透明度
70%

⑦ 建立新筆刷

另存現在的筆刷設定。
可以從筆刷預設集叫出儲存好的筆刷。

這些都是必要的設定，
一定要記起來～

混合練習

在使用筆刷上色的水彩上色法中，說**混合**是此技法的全部也不為過。
從陰影的明暗交界線，再到色相和彩度的漸層，混色的地方都需要使用混合。

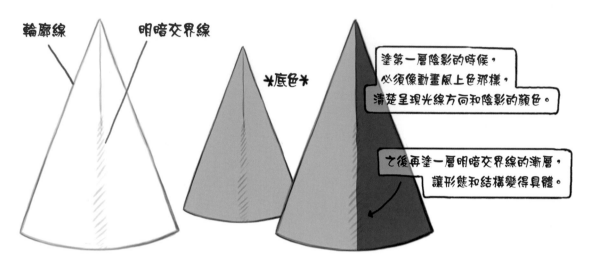

輪廓線　　　明暗交界線

＊底色＊

塗第一層陰影的時候，
必須像動畫風上色那樣，
清楚呈現光線方向和陰影的顏色。

之後再塗一層明暗交界線的漸層，
讓形態和結構變得具體。

為了呈現清楚的光線方向，使用不透明筆刷塗抹陰影處。
整理草稿的時候，也一起畫好輪廓線和明暗交界線的話，比較輕鬆。

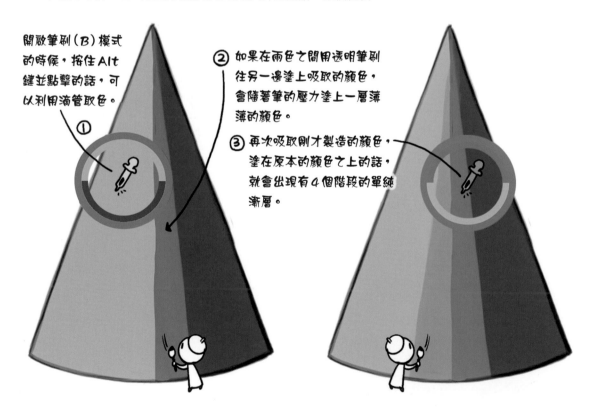

開啟筆刷（B）模式
的時候，按住Alt
鍵並點擊的話，可
以利用滴管取色。

①

② 如果在兩色之間用透明筆刷
往另一邊塗上吸取的顏色，
會隨著筆的壓力塗上一層薄
薄的顏色。

③ 再次吸取剛才製造的顏色，
塗在原本的顏色之上的話，
就會出現有4個階段的單純
漸層。

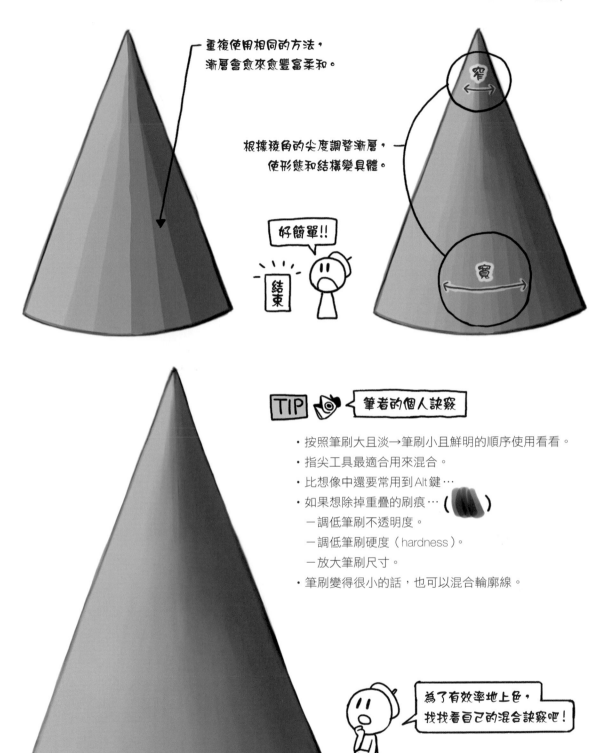

重複使用相同的方法，
漸層會愈來愈豐富柔和。

根據稜角的尖度調整漸層，
使形態和結構變具體。

好簡單!!

結束

窄

寬

TIP 〈 筆者的個人訣竅 〉

· 按照筆刷大且淡→筆刷小且鮮明的順序使用看看。
· 指尖工具最適合用來混合。
· 比想像中還要常用到 Alt 鍵…
· 如果想除掉重疊的刷痕…（ ）
　—調低筆刷不透明度。
　—調低筆刷硬度（hardness）。
　—放大筆刷尺寸。
· 筆刷變得很小的話，也可以混合輪廓線。

為了有效率地上色，
找找看自己的混合訣竅吧！

水彩上色順序

本書大部分的繪畫都採用水彩上色法來上色。

如果說動畫風上色法的線稿
是重新「臨摹」草稿的感覺…

水彩上色法的線稿則是
細膩地「修整」草稿的感覺！

雖然這不是線稿很顯眼的上色法，
但是線稿愈具體，上色的時候愈方便。

一邊畫一邊整理草稿上的線稿。可以調整筆刷的不透明度，來表現線條的強弱。

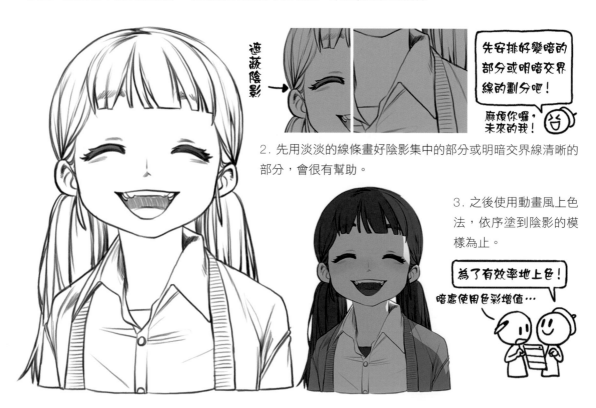

遮蔽陰影

先安排好變暗的
部分或明暗交界
線的劃分吧！

麻煩你囉，
未來的我！

2. 先用淡淡的線條畫好陰影集中的部分或明暗交界線清晰的
部分，會很有幫助。

3. 之後使用動畫風上色
法，依序塗到陰影的模
樣為止。

為了有效率地上色！

暗處使用色彩增值…

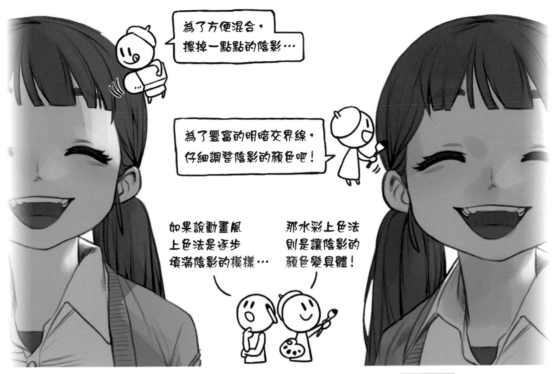

4. 讓明暗交界線和陰影的**顏色變具體**。筆刷、橡皮擦和加深工具十分有用。

＊在上色前半階段把陰影的顏色規劃得愈具體，
在後半段的時候，愈能專注於形態和結構的**混合**，有效率地作業。

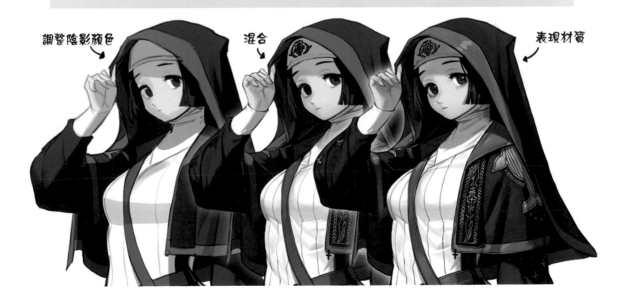

灰階上色的共通順序　　另外塗一層顏色之前，先替陰影上色的過程。

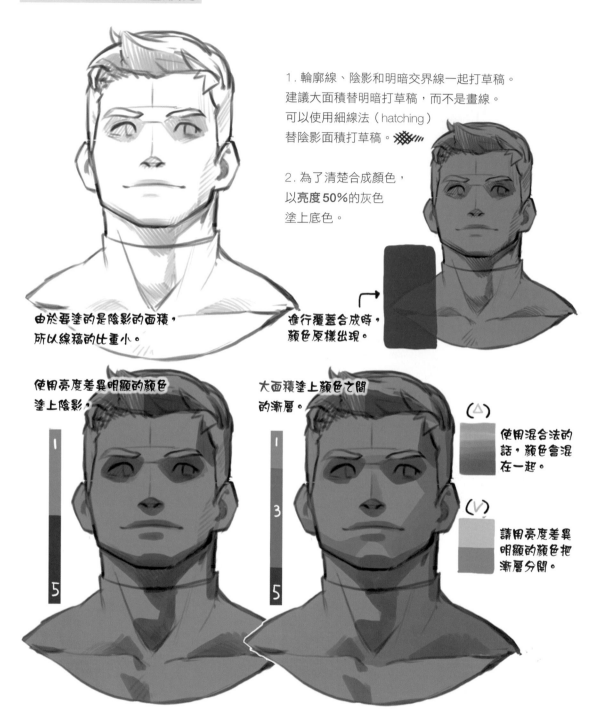

1. 輪廓線、陰影和明暗交界線一起打草稿。
建議大面積替明暗打草稿，而不是畫線。
可以使用細線法（hatching）
替陰影面積打草稿。

2. 為了清楚合成顏色，
以**亮度50%**的灰色
塗上底色。

由於要塗的是陰影的面積，
所以線稿的比重小。

進行覆蓋合成時，
顏色原樣出現。

使用亮度差異明顯的顏色
塗上陰影，

大面積塗上顏色之間
的漸層。

（△）
使用混合法的
話，顏色會混
在一起。

（▽）
請用亮度差異
明顯的顏色把
漸層分開。

3. 清楚塗上亮度最低的陰影。
4. 使用兩色的中間亮度的灰色來描寫明暗交界線。比起混合法，用**清晰的界線**來上色比較好。

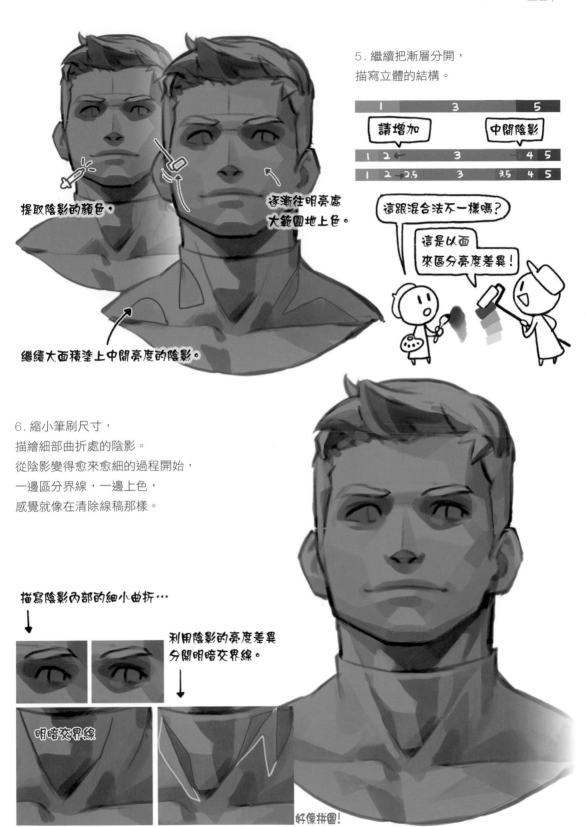

5. 繼續把漸層分開，
描寫立體的結構。

1		3		5

請增加　　　　　　中間陰影

1	2 ←	3		4	5

1	2 — 2.5	3	3.5	4	5

這跟混合法不一樣嗎？

這是以面
來區分亮度差異！

提取陰影的顏色，

逐漸往明亮處
大範圍地上色。

繼續大面積塗上中間亮度的陰影。

6. 縮小筆刷尺寸，
描繪細部曲折處的陰影。
從陰影變得愈來愈細的過程開始，
一邊區分界線，一邊上色，
感覺就像在清除線稿那樣。

描寫陰影內部的細小曲折…

利用陰影的亮度差異
分開明暗交界線。

明暗交界線

好像拼圖！

臨摹練習

圓形物體的明暗交界線會出現柔和的漸層，
所以很難直覺地觀察到陰影的亮度差異。
現在來練習用 Photoshop 的濾鏡功能，校正圖像，再大面積地上色。

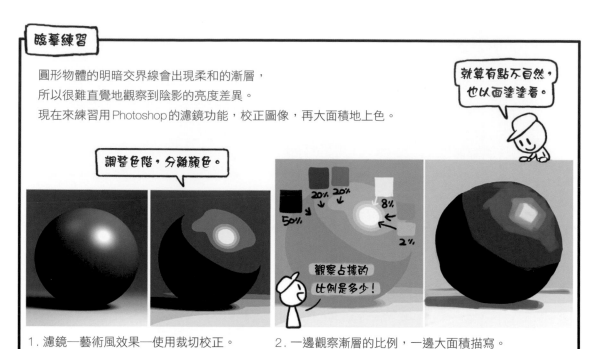

1. 濾鏡─藝術風效果─使用裁切校正。　　2. 一邊觀察漸層的比例，一邊大面積描寫。

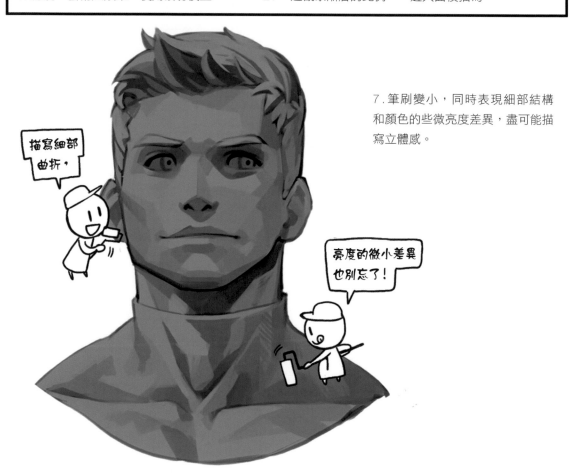

7. 筆刷變小，同時表現細部結構
和顏色的些微亮度差異，盡可能描
寫立體感。

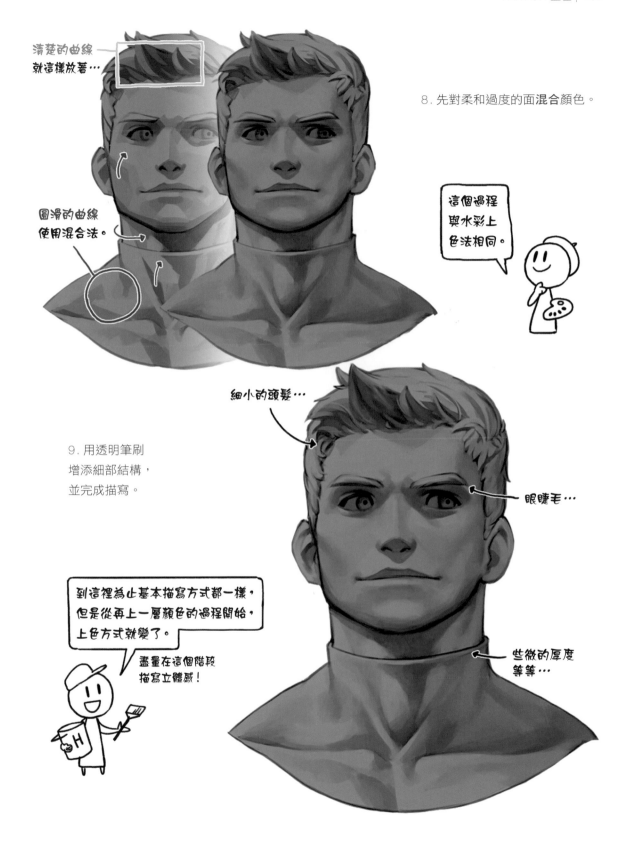

清楚的曲線
就這樣放著⋯

圖滑的曲線
使用混合法。

8. 先對柔和過度的面混合顏色。

這個過程
與水彩上
色法相同。

細小的頭髮⋯

9. 用透明筆刷
增添細部結構,
並完成描寫。

眼睫毛⋯

到這裡為止基本描寫方式都一樣,
但是從再上一層顏色的過程開始,
上色方式就變了。

盡量在這個階段
描寫立體感!

些微的厚度
等等⋯

④ 渲染

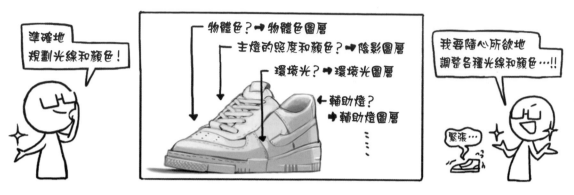

在虛擬空間設定物體和光線，根據想要的照明呈現顏色的技術，就叫做渲染（rendering）。

通常在描繪3D空間模樣的時候會用到，而且由電腦處理光的演算，所以會出現非常**正確的顏色**。

雖然跟以繪畫為基礎的上色有點不相關，但是調整顏色的呈現過程和方式的話，可以描繪出非常寫實的模樣。

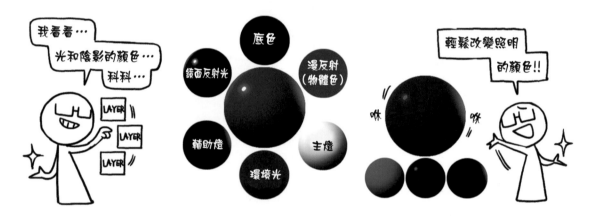

渲染是利用各個圖層來控制各種光線、陰影和光學現象，所以修改照明的時候很方便。

利用圖層的合成產生圖像的過程叫做合成（compositing），會根據數值呈現正確的顏色。

但是想要控制各個圖層的話，需要和光有關的豐富知識，知識不足的話，成品也會很不自然。

而且，這不是用顏料，而是使用電腦演算製造的顏色，所以可能會缺乏繪畫才有的獨創性和不可預測性。

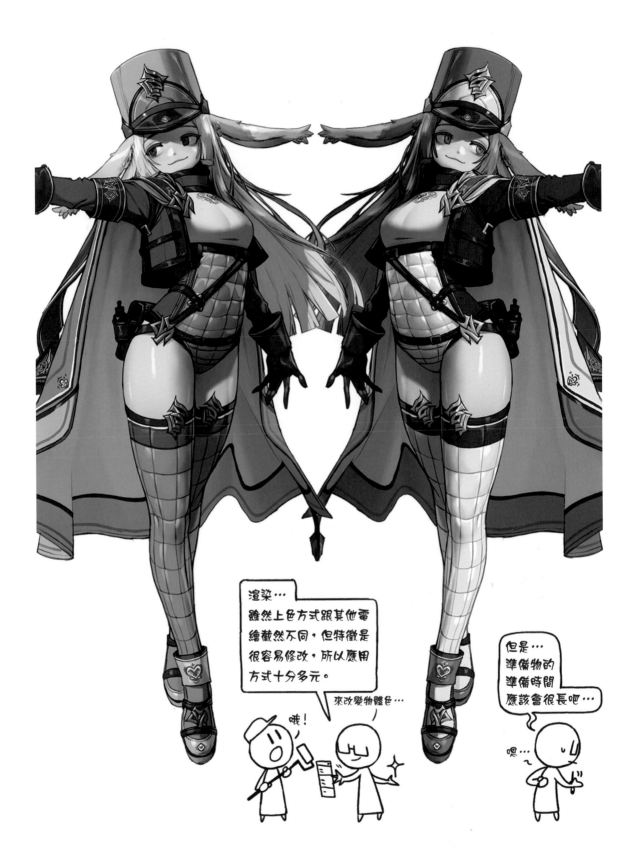

渲染的基本準備物

在3D渲染軟體中，按照光的演算合成於圖像的通道叫做多通道（multi pass）。

雖然有各式各樣的多通道，但是我們現在要了解的是適合在Photoshop電繪軟體中進行合成的通道。

雖然這不是必要的，但是既然要使用的話，愈簡潔愈好！

0. 線稿（正常、色彩增值）

一般來說，渲染不會用到素描或畫畫的線稿。

但是可以根據上色風格來使用線稿。

功能和**遮蔽陰影**很類似。

1. 輪廓遮色片

要渲染圖層的圖像出現的範圍。

一點光也沒有，所以呈現黑色。

之後增加的所有圖層不會超出這個輪廓。

2. 次表面散射（濾色）

渲染表面的顏色之前，先合成在表面下變亮的
次表面散射現象。
皮膚照到強光的時候，會出現紅色的光。
沒有照到光的陰影和不會產生次表面散射的物
體用黑色合成，以免產生變化。

3. 漫反射（濾色）

利用濾色，合成清楚呈現物體表面顏色的漫反射的顏色。
修改**物體色**的時候，一定要在圖層中變更。

皮膚薄的地方呈現紅色，

下巴有點藍藍的。

除了光線，
另外決定物體色的圖層！

會常常用到…

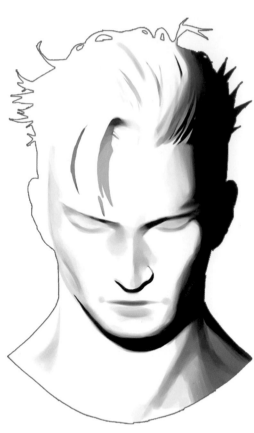

4. 主燈陰影（色彩增值）

照到光變亮的部分用白色合成，
不會出現被漫反射的顏色的陰影用黑色合成。
由於需要陰影的模樣，所以需要用到筆刷。
如果想改變主燈的顏色，要在這個圖層調整。

目的是寫實的表現，所以動畫風上色法不太能夠描寫好陰影！

4-1. 主燈（濾色、線性加亮） （tH+J）

如果照度更強的話，複製上面的圖層，
接著利用濾色（弱）或線性加亮（強）合成複製的
圖層。
利用圖層不透明度、曲線或色階調整來調節照度。

5. 環境光（濾色）

排除角落的部分，用環境光的光上色。
環境光是廣範圍的弱光，
所以要塗上比想像中更暗、更混濁的顏色。
如果想在主燈照不到的陰影上照射環境光，
可以在主燈陰影圖層剪裁這個圖層，照亮陰影。

在陰影圖層剪裁的話，
只會在陰影上套用環境光…

次表面散射圖層
不會變亮…科科…

6. 輔助燈（線性加亮、顏色加亮）

不是被主燈而是被輔助燈照亮的部分，使用加亮功能來合成。
用黑色塗背景，避免光沒照到的部分產生變化。
利用曲線或色階調整來調節照明的照度。

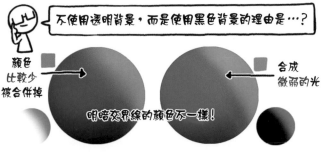

如果想增加照度微弱的光，不能使用透明色，而是要塗上
暗色，所以利用加亮功能進行的合成沒辦法透過圖層不透
明度來調節照度。

7. 鏡面反射光（線性加亮、顏色加亮）

在黑色背景中塗上因為材質的鏡面反射而出現的鏡面反射
光，並利用線性加亮或顏色加亮合成。
顏色加亮功能經常被用來合成光的顏色很清楚的照明。不
要用圖層的不透明度，而是要利用顏色的亮度來調整鏡面
反射光的亮度。

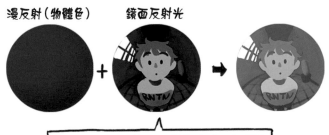

8. 遮蔽陰影（色彩增值）

把任何光都照不到的角落和縫隙塗暗。

一般來說，這是功能和線稿差不多的陰影。

線稿（已校正）　　　　遮蔽陰影

顏色已經確定好了…
現在由
我們來收尾吧!!

▶ 依序配置所有圖層的話，

顏色就會隨著每個圖層的演算顯現出來。

細微的部分可以直接上色補足。

辛苦了!

就算不是使用渲染，
只要有有用的合成方法，
就在上色法中應用看看!

▶ 圖層配置順序 & 調整

Photoshop 雖然不是最適合合成的軟體，但是好好調整圖層的話，也能進行寫實的渲染。

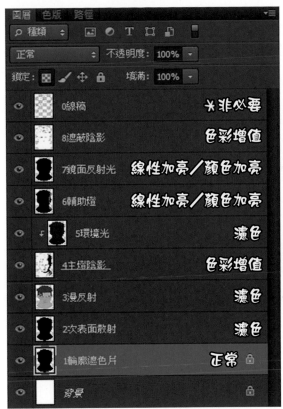

請參考這邊的圖層順序，為了進行寫實的渲染，提供大家幾個訣竅⋯

根據主燈的照度和顏色，一起調整鏡面反射光。

可以增加多個輔助燈。

照度不足 照明顏色
ex) ☐ +

拿白色當作合適照度的標準，利用色彩增值增加照明的顏色。

可以複製圖層，進行濾色合成，藉此提高照度。

可以在這個圖層變更物體色。

*善用遮色片圖層會更方便。

①群組圖層 (Ctrl+G)
②遮色片圖層
③點擊遮色片 ④色版
⑤顯示
⑥貼上輪廓遮色片後反轉
(CTH+V·D·I)
⋯之後修整遮色片。

▶ 出現這個模樣的話，代表遮色片作業結束！

過程有點難

一切都規劃好之後，就能輕鬆上色啦！

可以用滑鼠上色～

竟然!!

變更物體色

變更照明

調整照度

PART 08

教學

1_基礎人物上色

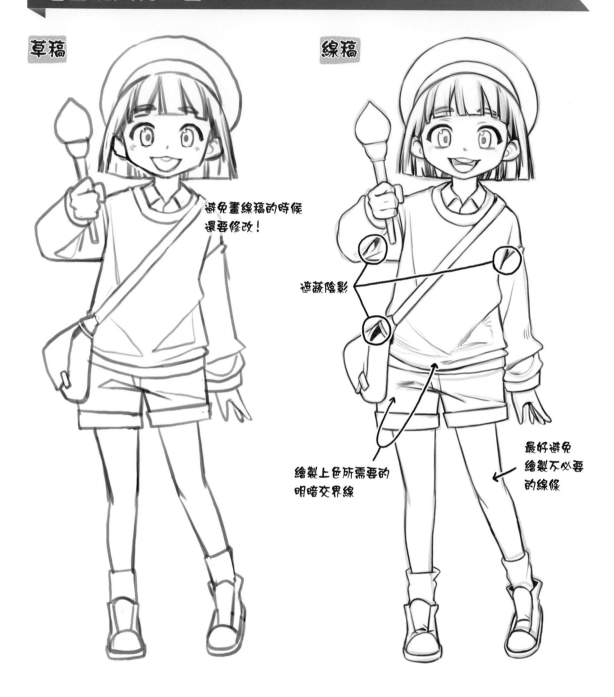

草稿

線稿

避免畫線稿的時候
還要修改！

遮蔽陰影

繪製上色所需要的
明暗交界線

最好避免
繪製不必要
的線條

草稿：替想繪製的角色打草稿。仔細描繪，避免畫線稿的時候還要修改。

線稿：以草稿為基礎繪製新的線條。清楚畫出輪廓線和遮蔽陰影，只增添必要的明暗交界線。

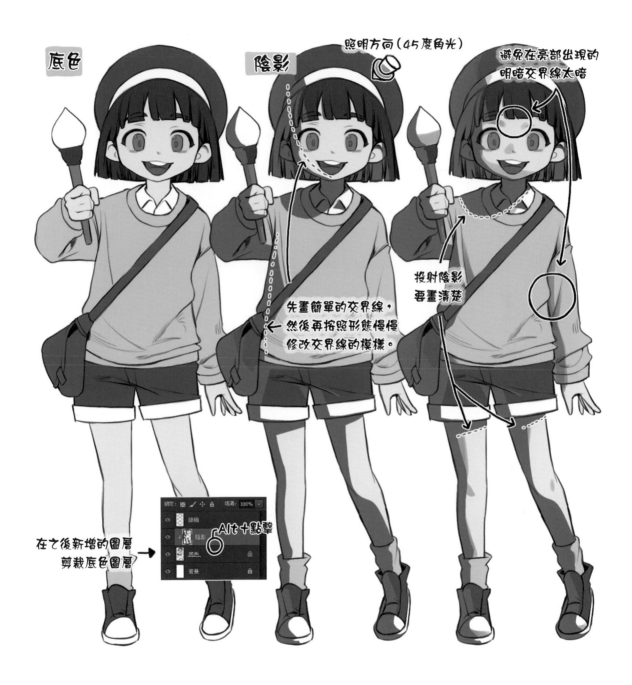

底色：照明方向（45度角光）

陰影

避免在亮部出現的明暗交界線太暗

先畫簡單的交界線，然後再按照形態慢慢修改交界線的模樣。

投射陰影要畫清楚

在之後新增的圖層剪裁底色圖層

鎖定：　　填滿：100%

線稿

陰影　Alt＋點擊

底色

背景

底色：在線稿底下建立新圖層，塗上底色。在之後新增的圖層剪裁底色圖層並上色。

陰影：1. 在新圖層塗上清楚的陰影模樣。以繪製光線方向的草稿的感覺，慢慢修改。

　　　　2. 整理好陰影的交界線後，使用半透明筆刷替明暗交界線稍微上色。

　　　　　小心別讓明暗交界線的顏色過亮或太暗。

陰影／亮部　➡　明暗交界線

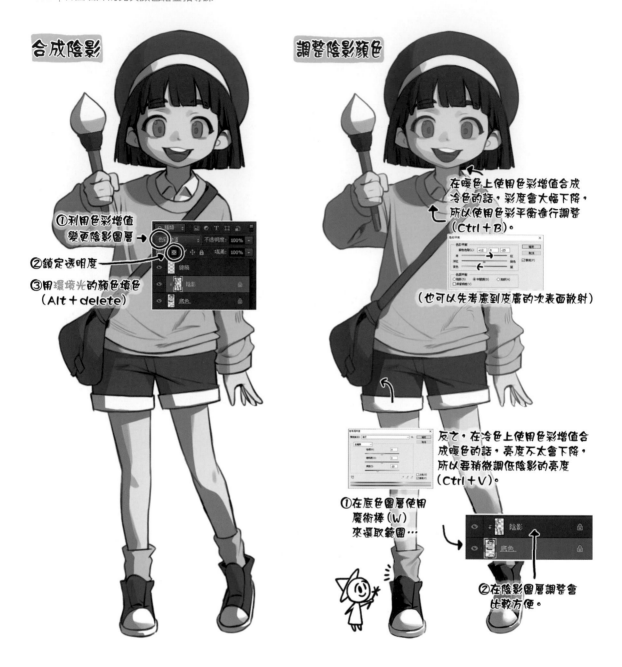

合成陰影

①利用色彩增值變更陰影圖層→

②鎖定透明度

③用環境光的顏色填色（Alt＋delete）

調整陰影顏色

在暖色上使用色彩增值合成冷色的話，彩度會大幅下降，所以使用色彩平衡進行調整（Ctrl＋B）。

（也可以先考慮到皮膚的次表面散射）

反之，在冷色上使用色彩增值合成暖色的話，亮度不太會下降，所以要稍微調低陰影的亮度（Ctrl＋V）。

①在底色圖層使用魔術棒（W）來選取範圍…

②在陰影圖層調整會比較方便。

合成陰影：色彩增值合成陰影圖層，塗上環境光的顏色，呈現陰影的顏色。

調整陰影顏色：局部校正陰影的顏色。

　　　　　　在底色圖層選取範圍，在陰影圖層調整的話比較方便。

　　　　　　在這個階段使用相同的方式塗上線稿的顏色（（■→■）），並使用線性加深來合成。

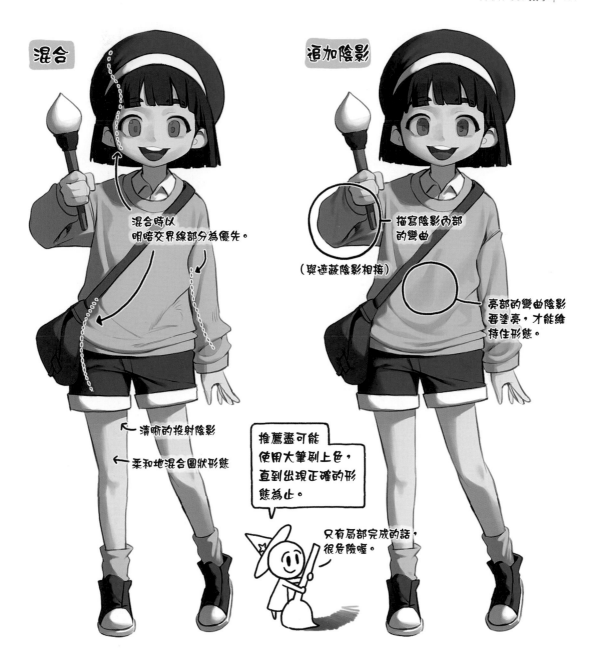

混合：替明暗交界線的漸層上色，正式開始描寫形態。

　　　　混合時以明暗交界線部分為優先，沿著小彎曲讓陰影變得具體。

追加陰影：額外描寫陰影內部的彎曲和亮部的彎曲。

　　　　　　亮部的追加陰影最好比現有的陰影更亮。

→ 此過程占據了大部分的上色時間。加油！

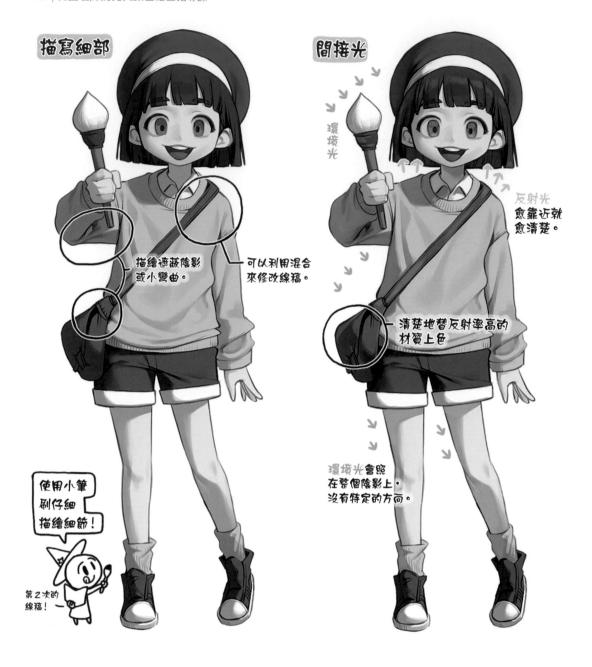

描寫細部

間接光

環境光

反射光
愈靠近就
愈清楚。

描繪遮蔽陰影
或小彎曲。

可以利用混合
來修改線稿。

清楚地替反射率高的
材質上色

使用小筆
刷仔細
描繪細節！

第2次的
線稿！

環境光會照
在整個陰影上，
沒有特定的方向。

描寫細部： 描寫完整體形態後，用鮮明的小筆刷調整細部彎曲和陰影。
　　　　　　筆刷變小的話，用線條描寫的輪廓線和遮蔽陰影也有可能會稍微被混合。
　　　　　　一邊整理乾淨不自然或粗糙的表現，一邊完成立體的表現。

間接光： 使用大筆刷從廣泛的微弱間接光開始上色。（環境光、反射光等）
　　　　　在漫反射的紋理上輕輕上色，在光滑的紋理上上色得清晰一點。
　　　　　此時間接光照不到的部分呈現暗色，並利用遮蔽陰影來表現。

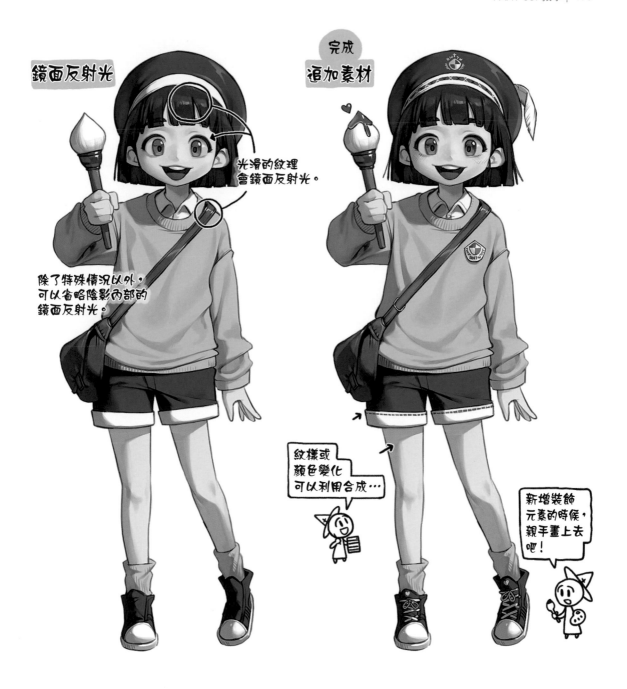

鏡面反射光：清楚地替光滑紋理的鏡面反射光上色。
粗糙紋理的材質（ex 毛衣、石頭等）不用替鏡面反射光上色。

追加素材：細小的紋樣或光學現象可以使用圖層合成功
能來呈現。
可以額外畫上裝飾元素，補強不足的描寫。

 紋樣
（色彩增值、正常）
 次表面散射
（覆蓋）

2_人物上色：光與材質

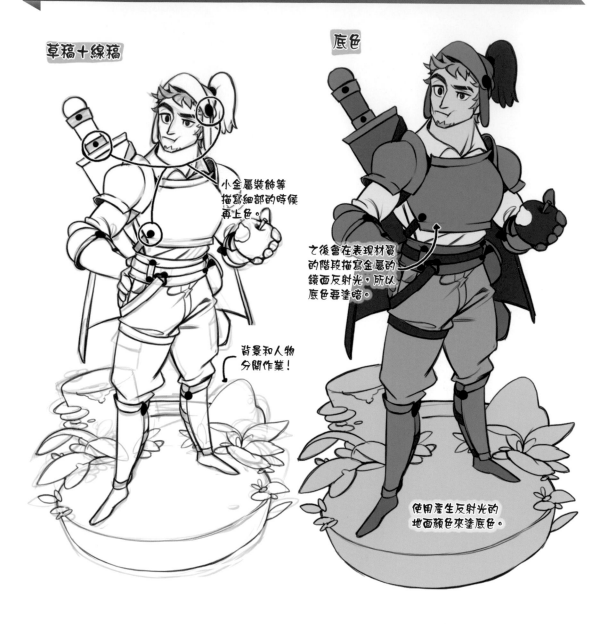

草稿＋線稿

底色

小金屬裝飾等
描寫細部的時候
再上色。

背景和人物
分開作業！

之後會在表現材質
的階段描寫金屬的
鏡面反射光，所以
底色要塗暗。

使用產生反射光的
地面顏色來塗底色。

草稿＋線稿：以草稿為基礎俐落地描繪線稿。人物和背景分開畫。
　　　　　　把非常小的金屬裝飾塗黑，會比較方便作業。

底色：利用既有的方法替底色配色。背景塗上最經典的物體色。
　　　為了呈現良好的光線效果，用暗一點的顏色塗上金屬這類鏡面反射材質的底色。

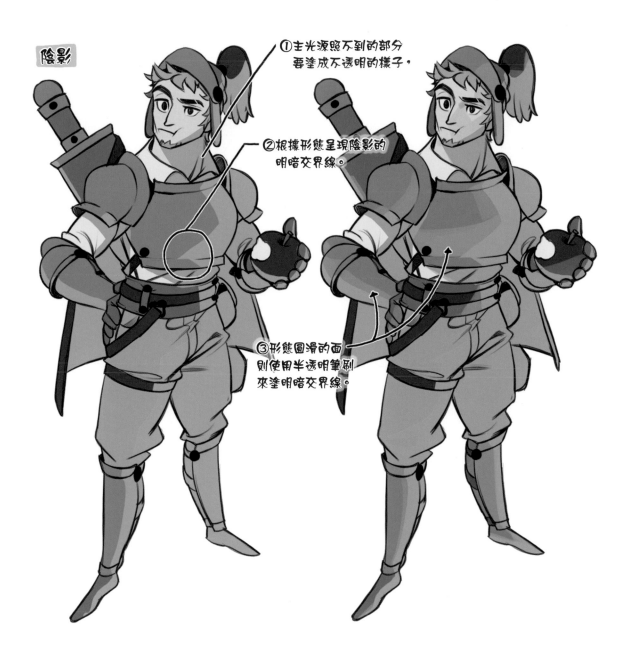

陰影

① 主光源照不到的部分
要塗成不透明的樣子，

② 根據形態呈現陰影的
明暗交界線。

③ 形態圓滑的面
則使用半透明筆刷
來塗明暗交界線。

陰影：根據照明方向替陰影上色。形態圓滑的明暗交界線也要簡單上色。
替陰影模樣填色的時候，先塗上任意的顏色也可以。

調整陰影顏色

米 請鎖定陰影圖層的透明度

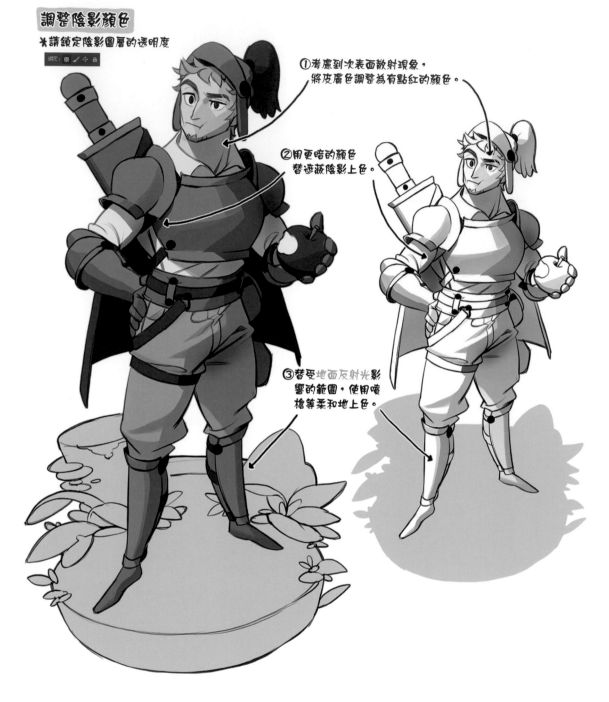

①考慮到次表面散射現象，將皮膚色調整為有點紅的顏色。

②用更暗的顏色替遮蔽陰影上色。

③替受地面反射光影響的範圍，使用噴槍等柔和地上色。

調整陰影顏色： 使用受環境光和地面反射光影響的顏色，替陰影上色後，進行色彩增值合成。
另外調整皮膚或暗色物體的陰影顏色，使其看起來自然。
用更暗的顏色替角落處的遮蔽陰影再上一層顏色後進行合成。
變更塗上線稿的顏色，使用線性加深合成。

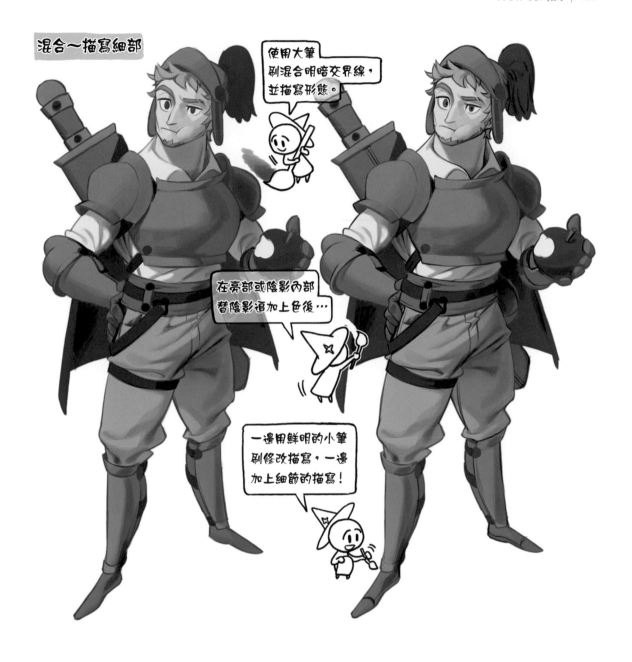

混合～描寫細部：描寫方法和基礎人物上色順序相同。

　　　　　　　在表現材質和光線之前，完成立體的表現。

　　　　　　　用鮮明的小筆刷描寫細部，仔細替遮蔽陰影、輪廓線上色。

基本背景上色

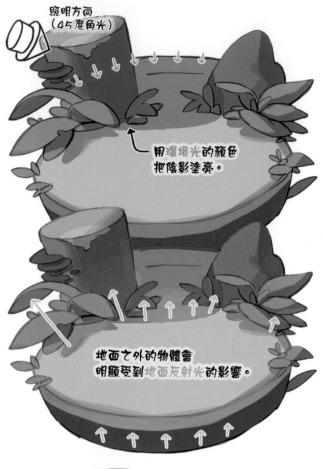

照明方向
（45度角光）

用環境光的顏色
把陰影塗亮。

地面之外的物體會
明顯受到地面反射光的影響。

使用跟人物同個方向的照明，
替陰影上色並進行色彩增值合成。
明暗對比愈弱，距離感愈強，
所以按照需求調整圖層的不透明度。

除了地面之外，
背景還有其他物體的時候，
要考慮到反射光的顏色，進行調整，
例如再塗一層陰影的顏色等等。

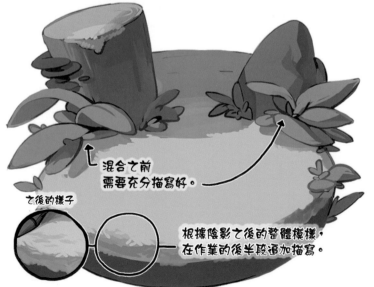

混合之前
需要充分描寫好。

之後的樣子

根據陰影之後的整體模樣，
在作業的後半段追加描寫。

調整描寫的時候，
以面上色，避免輪廓線太明顯。
筆刷愈透明，
以面積上色愈方便。
先省略過度詳細的描寫，
專注於人物描寫的完成度，
在作業的後半段上色。

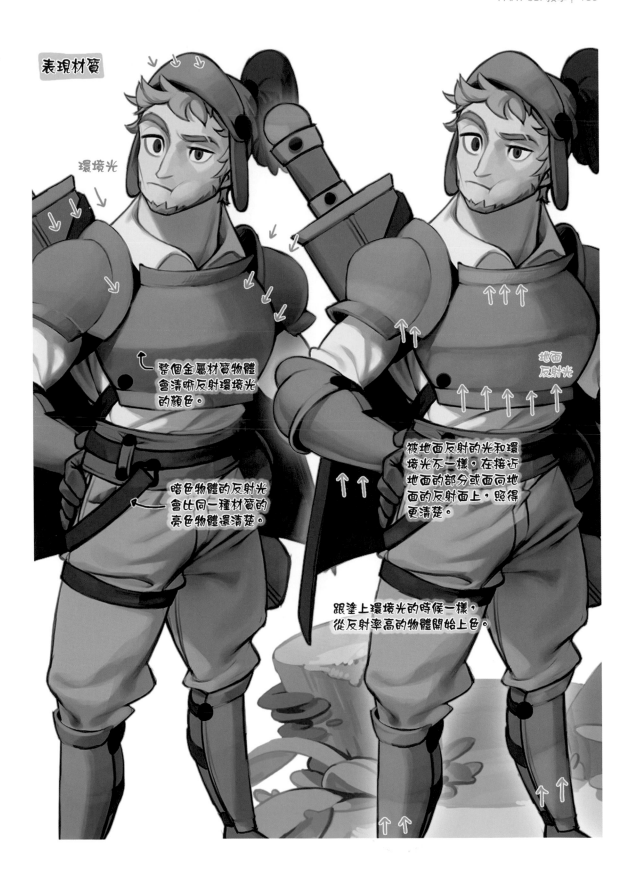

表現材質

環境光

整個金屬材質物體
會清晰反射環境光
的顏色。

暗色物體的反射光
會比同一種材質的
亮色物體還清楚。

地面
反射光

被地面反射的光和環
境光不一樣，在接近
地面的部分或面向地
面的反射面上，照得
更清楚。

跟塗上環境光的時候一樣，
從反射率高的物體開始上色。

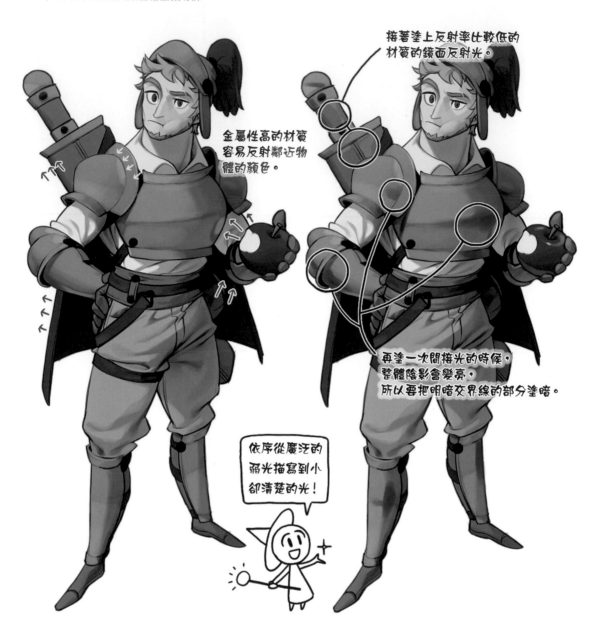

接著塗上反射率比較低的
材質的鏡面反射光。

金屬性高的材質
容易反射鄰近物
體的顏色。

再塗一次間接光的時候，
整體陰影會變亮，
所以要把明暗交界線的部分塗暗。

依序從廣泛的
弱光描寫到小
卻清楚的光！

接著追加塗上跟金屬相鄰的物體反射光。

從廣泛的弱光→小卻清楚的光，依序描寫光線的時候，筆刷最好慢慢變小。

塗上照射在金屬材質上的間接光時，整體陰影會變亮，所以要用暗色再塗一次**明暗交界線**的部分。

充分描寫間接光之後，塗上反射率比較低的材質（皮革、皮膚……）的鏡面反射光。

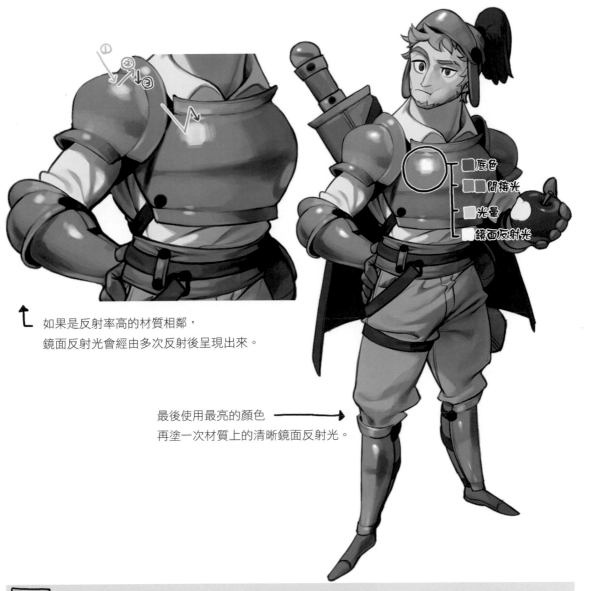

如果是反射率高的材質相鄰，
鏡面反射光會經由多次反射後呈現出來。

最後使用最亮的顏色
再塗一次材質上的清晰鏡面反射光。

底色
間接光
光暈
鏡面反射光

TIP 善用筆刷模式！

描繪像金屬這種反射率高的材質或使用
多種照明打燈的情況時，可以將筆刷模
式改成**線性加亮**，使用疊加光的方式來
上色，不需要混色顏色。

表現角落 推薦！

直角　　　　　凹槽　　　　斜角（bevel）

為了表現自然的稜角，在面的角落和斜角
（bevel）處追加塗上鏡面反射光。

菲涅爾效應 非必要！

沒有菲涅爾效應　　　菲涅爾效應

因為反射角度愈斜，反射率愈高的菲涅爾效應
效果，物體外圍的光反射率愈高。

完成大範圍的描寫了，
不需要混合的小範圍描寫等
塗上背景後再來處理！

背景追加上色

描繪人物造成的投射陰影。
建立新圖層並上色後，
進行變暗（darken）合成的話，
就可以在不跟原有的陰影重疊的
情況下上色。

再塗一次原有的陰影顏色時，
進行「變暗（darken）」合成的話，

陰影重疊的部分不會變得更暗。

優先描寫結構複雜的
部份和明暗交界線。

除去被人物遮住的部分，
從顯眼的部分開始追加描寫。
建議盡量簡化描寫，
不要畫得比人物複雜。

濾色50%

使用噴槍的
話會很自然！

為了在跟人物重疊的部分
應用空氣透視法，
濾色合成藍色，藉此表現空間感的深度。

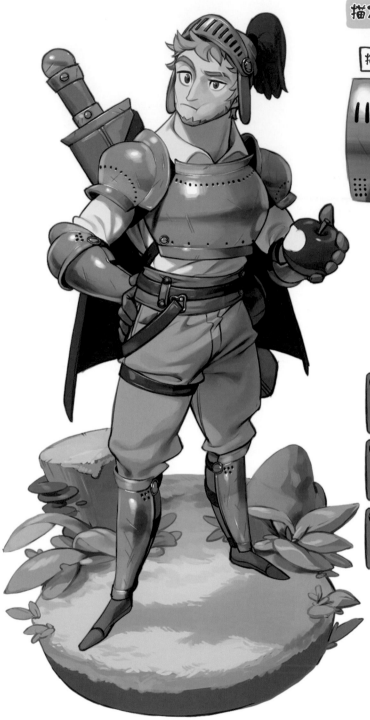

描寫細部—金屬

描繪凹槽…

凹槽稜角上的
鏡面反射光！

金屬的深凹槽或凹洞會在切斷
面上產生稜角，所以要追加描
寫鏡面反射光。
用小筆刷清楚地塗上凹槽周圍
的鏡面反射光或反射光。

在底色為黑色的
金屬裝飾上…

就像想要留下
黑色那樣，塗
上間接光，

以鏡面反射光
做收尾！！

小金屬裝飾等只會出現遮蔽陰
影，所以在黑色的底色塗上周
圍反射光和環境光，接著再塗
一次鏡面反射光後收尾。

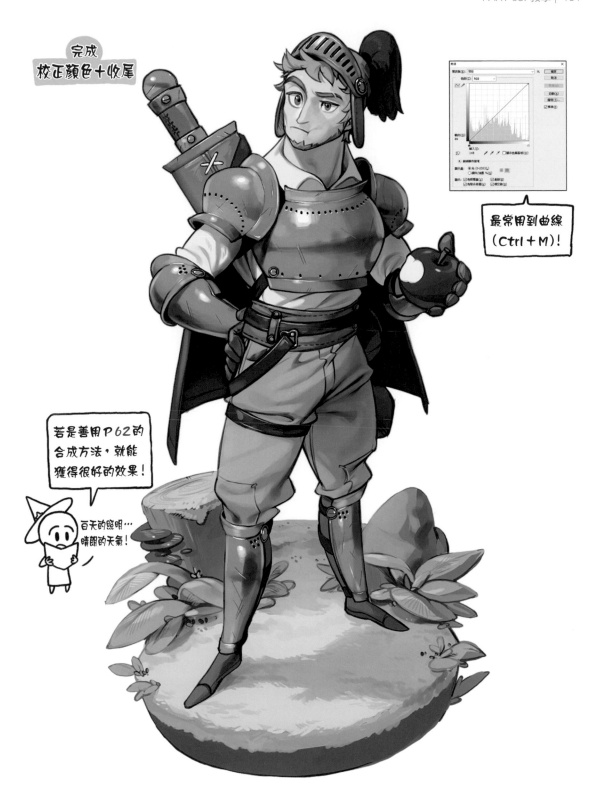

在人物和背景上追加描寫整體的裝飾元素，根據個人喜好校正顏色並收尾。

3_插畫上色

對包含背景的插畫來説，最重要的是人物和背景和諧地融為一體。
雖然人物的上色方法都一樣，但還是知道插畫的完整繪畫過程比較好。
此外，還需要練習在作業前期就替插畫的最終氣氛打草稿。

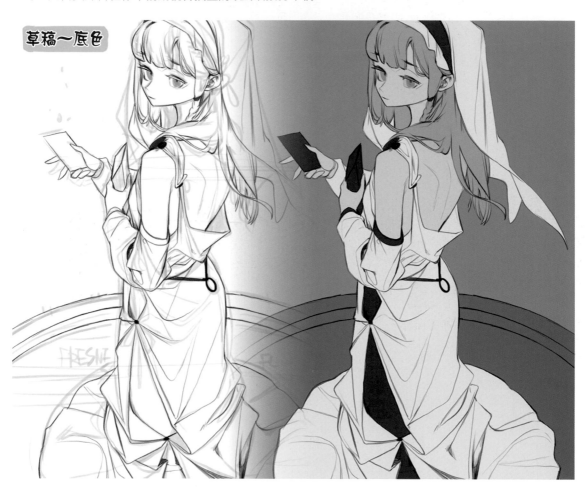

從人物草稿到底色的配色，這個過程和前面提到的作業過程相差無幾。

根據我的經驗，
明暗交界線的草稿十分重要，
小裝飾元素留到後半段再完成
比較有效率！

遮蔽陰影濃一點…

一邊上色，
一邊研究看看自己
的繪畫方式！

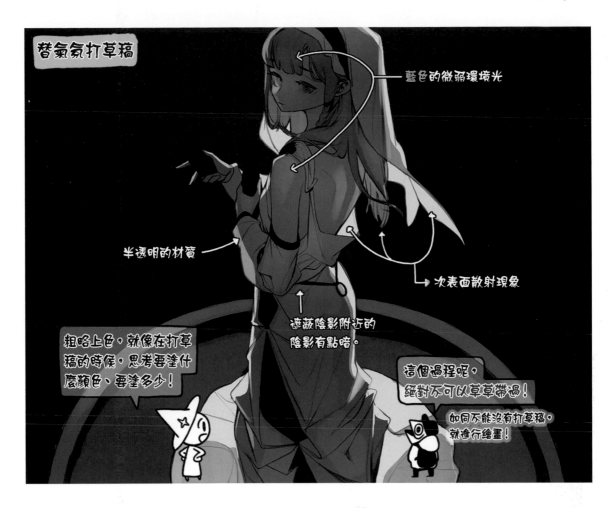

替氣氛打草稿：正式上色之前，先粗略地替插畫的氣氛上色。

規劃要使用什麼顏色的時候，要考慮到照明的方向和照度、物體的材質等等。

建議省略具體的描寫，從宏觀的角度確認要上色的面積比率。

雖然這不是在要完成的插畫中會出現的過程，但是不要忽略了這一點。

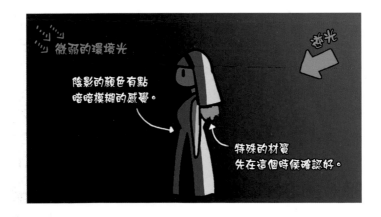

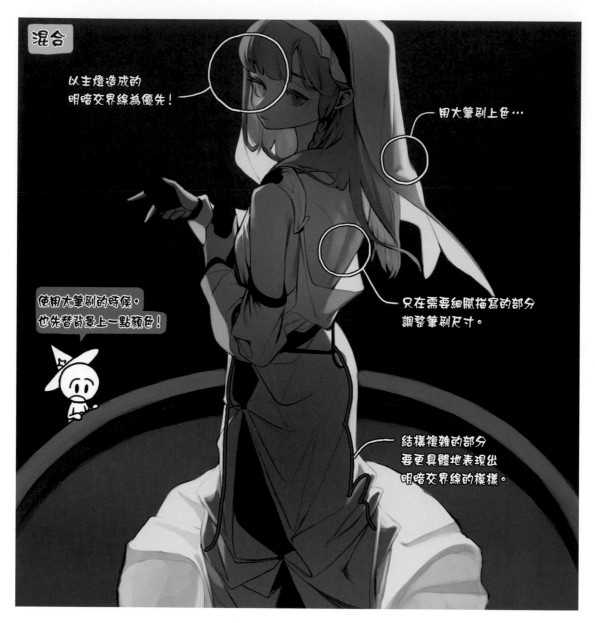

混合：一邊參考關於氣氛的草稿，一邊從主燈造成的陰影開始描寫。

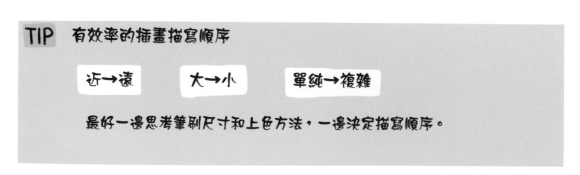

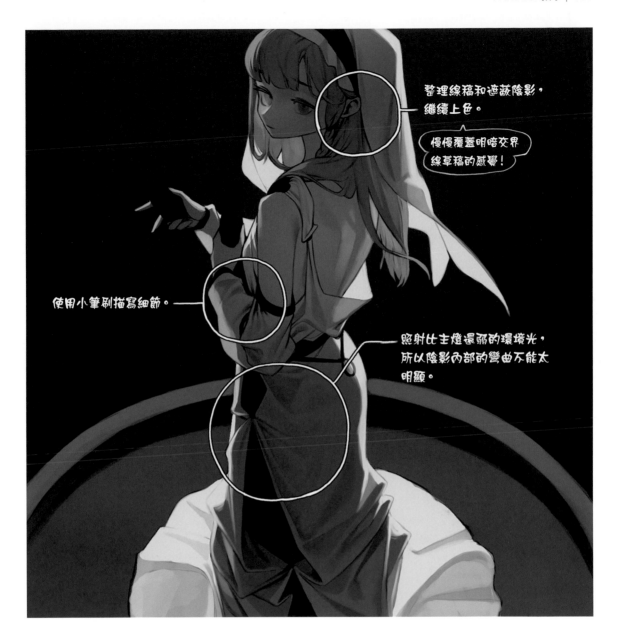

整理線稿和遮蔽陰影，
繼續上色。

慢慢覆蓋明暗交界
線草稿的感覺！

使用小筆刷描寫細節。

照射比主燈還弱的環境光，
所以陰影內部的彎曲不能太
明顯。

接著塗上陰影內部的彎曲或遮蔽陰影。

上色的時候要小心，此時表現的細節太明顯的話，立體感反而會降低。

最好也把呈現些微的顏色差異視為目標。

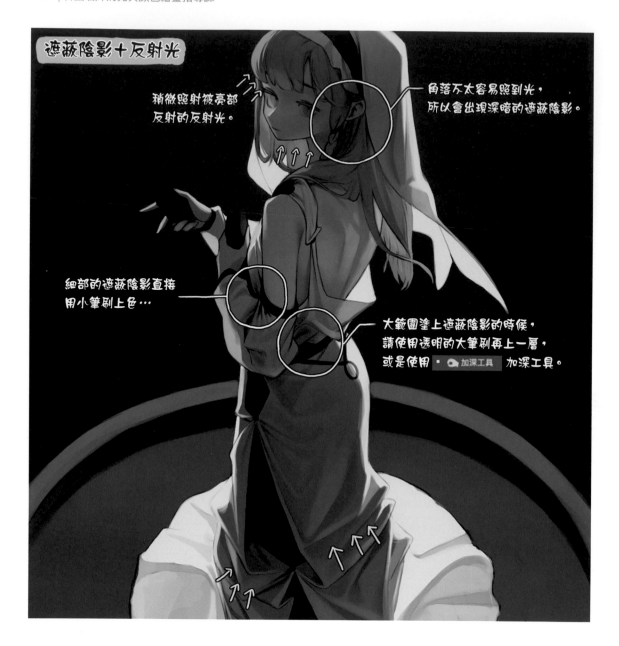

遮蔽陰影＋反射光

稍微照射被亮部反射的反射光。

角落不太容易照到光，所以會出現深暗的遮蔽陰影。

細部的遮蔽陰影直接用小筆刷上色…

大範圍塗上遮蔽陰影的時候，請使用透明的大筆刷再上一層，或是使用 加深工具 加深工具。

遮蔽陰影＋反射光：在陰影範圍內再塗一層角落的遮蔽陰影和來自亮部的反射光，使陰影的顏色變清晰，並凸顯立體感。

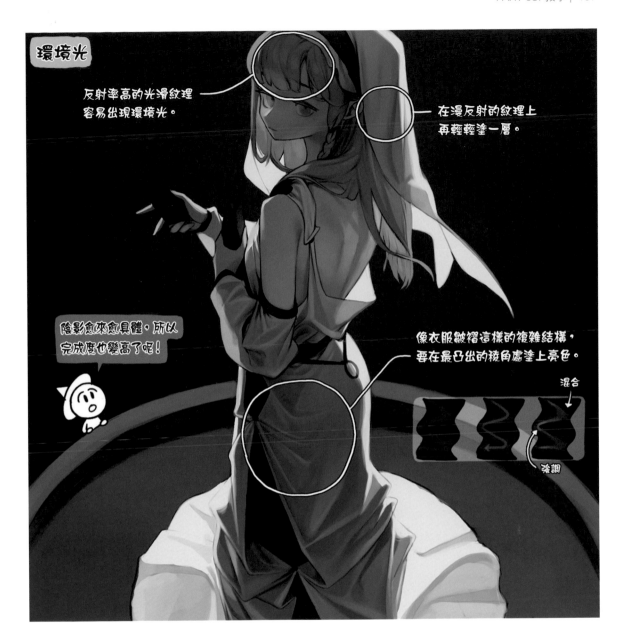

環境光：一邊參考關於氣氛的草稿，一邊塗上陰影內部的環境光。

　　　　　最好根據不同的材質，呈現光反射的差異。

　　　　　接著另外描寫其他的間接光，提高繪畫的完成度。

韓國名師的
光與顏色繪畫指導課

出　　　版／楓書坊文化出版社
地　　　址／新北市板橋區信義路163巷3號10樓
郵 政 劃 撥／19907596　楓書坊文化出版社
網　　　址／www.maplebook.com.tw
電　　　話／02-2957-6096
傳　　　真／02-2957-6435
作　　　者／Rino Park
翻　　　譯／林芳如
責 任 編 輯／王綺
內 文 排 版／洪浩剛
港 澳 經 銷／泛華發行代理有限公司
定　　　價／420元
出 版 日 期／2022年6月

國家圖書館出版品預行編目資料

韓國名師的光與顏色繪畫指導課 / Rino
Park作；林芳如翻譯. -- 初版. -- 新北市：
楓書坊文化出版社, 2022.6　面；　公分
ISBN 978-986-377-772-4（平裝）

1. 色彩學　2. 繪畫技法

947.17　　　　　　　　111003242